Zoe佐依子◎著

晚安，布拉姆斯

Gute Nacht, Brahms

——給你的古典音樂入門

推薦序

一本美妙動聽的書

◎孫小英（兒童文學工作者）

　　這裡有五十扇門，推開大門，你不但看到了作曲家，還聽到如天籟般優美的音樂。因為「門」這個字，造字的本義是「聞」，佐依子姊姊邀請你打開書，也就已經在等你告訴她想要打開一至五十，哪一道門？說出號碼，她便會輕輕的帶著你走到門前⋯⋯聽！聽！已經有音符飄揚出來了⋯⋯

　　「噢，這是誰作的？什麼曲子？好熟悉，好好聽。」佐依子姊姊露出甜甜的微笑，抬頭看著門上的「一」字，眨了眨眼睛，說：「這是『最快入睡的安眠曲』，作曲家正是布拉姆斯，他出生於德國擁有最長海岸線的漢堡市，即使在大街小巷中穿梭，都可以看到海水⋯⋯而海浪起伏搖擺的樣子，就像搖籃般前後搖晃⋯⋯難怪你感覺聽過，那就是全世界最有名的搖籃曲呢！」佐依子姊姊低聲道了：「晚安！布拉姆斯先生。」隨即打開門，對你比了個手勢說：

「請進，《晚安，布拉姆斯——給你的古典音樂入門》的大、小朋友，布拉姆斯是一個體貼的孩子，他無論到何處，都會馬上寫信給母親報平安……這片海浪，就像媽媽的手一樣晃著搖籃……」你立刻點點頭，迫不及待得邁步走進去時，又聽得周到而細心的佐依子姊姊在一旁提醒：「『向作曲家Say Hello！』看看他的『個性』，『家鄉』何處？『家庭』情況？他還有哪些『代表作』？『推薦版本』是什麼？還有，還有，別忘了，你今天跟媽媽說話了嗎？」

　　「記得，記得。雖然在布拉姆斯搖籃曲聲中，我可能會睡著，但我必定永遠記住媽媽的愛。謝謝妳，佐依子姊姊。」

　　是的，有顆柔軟卻積極熱誠心靈的佐依子姊姊，除了古典音樂領域學有專精，不停溫故而知新，且對文學、美術、舞蹈、電影……等藝術多所涉獵；通曉英文、法文之外，並努力學習德文、波蘭文、義大利、日文……等；練唱和彈鋼琴，更是她的日常。為了讓兒童、青少年、一般社會大眾認識音樂、欣賞音樂，她教書之餘，並親自走遍臺灣，甚至離島，偏遠國中、小學，有如傳教士奉獻的精神，深入淺出帶領大家體會音樂的美好，「知之者不如好之者，好之者不如樂之者。」獨樂樂，又豈如眾樂樂呢？秉持這樣始終如一的信念，她堅定不移的埋首寫作，繼《跟著音樂家旅行》之

後，再度精選出作曲家和其頗具代表性的曲子，而成這本音樂欣賞的入門書，教你一看難忘，一聽便會愛上。

平日就喜愛看書、買書的佐依子姊姊，融會書裡的精華，貫通古往今來的知識，尤其是音樂家的生平背景、成長時代、地理環境、家庭親子關係、朋友間的交往、師生情誼，以及婚姻愛情，她都用溫暖慈愛的心地，寬容悲憫的眼神，如數家珍的告訴讀者，音樂家們有「夢幻的兒時回憶」，有「姊弟情深的音樂日記」，還有「為朋友量身訂作的讚美歌」……精準的標題，立刻記住了。其中，提綱挈領的點出作曲者與作品創作的來龍去脈，蘊含豐富的內容、典故，及對下一代小朋友音樂教育的關注與責任，兼容並蓄。而文字描摹幽默風趣，揮灑自如的絕妙，應是作者長期投入推廣音樂，切磋琢磨，所獨創出的音樂性和詩意的美感。

如此「看」來，其實，這本書可以去「讀」，唸出聲來——自己朗讀、爸爸媽媽當床邊故事，或老師唸給學生聽，更能感受到，深諳音樂神髓與作曲家精神的佐依子姊姊，創作時就像彈鋼琴，沉醉在樂音及故事裡，與你一起分享那份喜悅：她已把抽象的、飄蕩在空中的音樂，深刻具體的為你建造了五十座小音樂廳；欣賞過搖籃曲，再度來到「門」前，「聽！」這般美妙而動聽的一本書。

自序

聽音樂看世界

◎佐依子

　　在校對稿子時，腦子裡浮現出這些曲子的樂聲……

　　以前寫了幾本介紹古典音樂的書，但這一本是特別為青少年寫的，因為看到坊間有關古典音樂入門的書幾乎都是由外文翻譯的。當然，古典音樂源自西方，那樣做是一種方式。然而，我希望以一位在臺灣出生、長大、生活的角度來寫音樂入門書。我希望小朋友能從樂曲裡去認識作曲家，而且這些曲子都是audience friendly，也就是長度約五分鐘，很容易就聽到旋律，而且讓你聽了沒有壓力。

　　這個夏天，我也終於完成了一個心願，拜訪鋼琴詩人蕭邦的家──波蘭。

　　當我從華沙飛機場（他的名字是蕭邦機場），一路看到路旁都是綠樹，到了旅館，二十四小時都在播放蕭邦的樂曲，到處都是蕭邦音樂會的海報，第二天還一路花了六個小時的車程，到蕭邦十六

歲演奏的地方去聽音樂節的音樂會，那時蕭邦是陪妹妹去養病，結果他發現有孤兒在那邊祈禱，他馬上跟母親說要舉辦音樂會為這些孤兒募款，結果這個特別的地方就成為歷史最悠久的蕭邦音樂節。每年都有優秀的鋼琴家來演奏，我聽到一位年輕的波蘭鋼琴家在母親的陪同下，坐在將近兩百年前蕭邦彈鋼琴的位子上演奏著蕭邦的樂曲，真是感動得說不出話來，他母親專注的拿著手機拍下孩子彈琴的過程，我在旁邊想著這是什麼樣的國度？因為一位音樂家的關係，讓波蘭這個三千多萬人口的國家有這樣子的名聲與口碑……隔天回華沙到了蕭邦的出生地，還有他長大念書的地方，到處都是綠地，想像他走在馬路上跟朋友要去上英文課，或是跟老師一起要去聽音樂會，那種充滿藝術氣息的氣氛，讓人感到「地靈人傑」這句話的涵義。

當我回到臺灣時，眼淚不禁掉下來（請別笑我，我很少這樣），因為這趟旅程，讓我感覺有家可以回來是多麼幸福的事。在華沙聽到的蕭邦，成為我腦海裡音樂的拼圖，教我如何觀察世界，而這一切經驗的結果就是要在自己的家鄉實現，於是，這本《晚安，布拉姆斯》就是在這樣的心情下完成了的。

每一篇都附上作曲家的家鄉、他的個性、他的家庭（很多元

喔），還有延伸的樂曲。

　　一路上當然要感謝我的貴人們：幼獅出版的團隊、前幼獅文化總編輯孫小英女士、波蘭臺北代表處的梅西亞大使、北藝大推廣部音樂美學的同學們、師大法語中心蕾雅、IC之音竹科廣播電臺、室內雜誌羅薩孟德、樂覽雜誌瑪姬、巴黎視野薇若尼卡、臺北歌德學院克勞迪雅、小香菇的妹妹、願意跟我電話聊天的朋友、無可取代的親愛家人，還有小咪。

　　最後，心愛的讀者，我們下次見！

導讀

依照人類心跳所寫的樂曲

◎佐依子

　　這本書所選的古典音樂是從四百年來，幾萬位作曲家的作品中，篩選又篩選之下挑出來讓家長可以晚上睡覺前唸給小朋友聽的床邊音樂故事。所以就用書裡介紹的第一首樂曲作曲家——布拉姆斯——作為書名。

　　因為古典音樂的速度都是依照人類心跳標準去寫的，不會讓人有負荷不了的感覺，還有和弦、旋律與樂曲長短都是在詳細嚴格的規則裡完成。最開始的古典音樂是為王公貴族寫的，一定要讓人一聽就喜歡，而為宗教寫的音樂是莊嚴的，這次只有選一首巴洛克時代的樂曲，也就是韓德爾的《哈雷路亞》，其他幾乎都是古典樂派與之後的作曲。

　　還有，古典音樂的歷史是由作曲家的努力串連而成的，在介紹每首曲子之前，都會先敘述作曲家的生平與個性，這些都是樂曲來

源的最重要元素。作曲家之間，我們擁有最多資源的當然是從莫札特開始，因為可愛的莫札特寫了很多信，我們能從他的信件中了解他的人際關係與作曲過程，還有後來的蕭邦、柴可夫斯基也是寫了很多信。

除了作曲家的信件，本書取材的歷史與翻譯原文，基本都是來自葛洛夫音樂大字典（Grove Dictionary of Music）與其他有關書籍，還有作者本身的專業經驗取材而來，最終目的就是希望這本書能讓全家人在沒有壓力的狀況之下輕鬆閱讀聆聽。

在每一篇文章裡附上QR Code原文曲目與推薦聆聽版本，可以在網路上很容易就找到樂曲，當然有機會聽現場音樂演奏是最棒的！

Please enjoy!

目錄

療 癒 系
心情盪到谷底也能峰迴路轉

甜萌系

愛，讓我們的內心得到滋養

動感系

激發心靈的動力

療癒系──

心情盪到谷底也能峰迴路轉

01 入睡最快的安眠曲

曲名：搖籃曲（Wiegenlied）

作曲家：布拉姆斯（Johannes Brahms, 1833-1897）

向作曲家 Say Hello！

個性：對朋友最好，喜歡開玩笑

家鄉：德國漢堡（Hamburg）

家庭：一生未婚

代表作：《搖籃曲》、《第五號匈牙利舞曲》、
《第三號交響曲》等

Brahms: Wiegenlied,
Victoria de los Angeles,
Sinfonia of London

　　布拉姆斯出生於擁有德國最長海岸線的城市：漢堡。即使在大街小巷中穿梭，隨時都可以看到海水，這樣的印象猶如烙印般，深深的在他的心中成為一道溫暖的風景。

　　布拉姆斯十八歲開始離家到各地去演奏鋼琴，後來以作曲家的身分在維也納定居，從此與漢堡說再見。他最捨不得的，就是四十四歲才生下他的母親，布拉姆斯是一位體貼的孩子，無論他到何處，都會馬上寫信給母親報平安。

　　在布拉姆斯的很多樂曲中，總是隱隱含著一片海浪聲，海浪起伏搖擺的樣子，就像搖籃般前後搖晃。當布拉姆斯的聲樂家朋友生下寶寶時，他寫了一首搖籃曲送給這位聲樂家，這首搖籃曲後來出現在所有音樂盒裡，成為全世界最有名的搖籃曲呢！

　　「搖籃曲」原文是「wiegenlied」，「wiegen」在德文裡是「搖擺」，「lied」是「歌曲」的意思。這位女聲樂家朋友在結婚之前，與布拉姆斯兩人感情深厚，布拉姆斯為了祝福她而寫下這首膾炙人口、歌詞優美的的歌曲：

晚安了，小朋友，

有天使在照顧你，

讓你在夢裡的天堂裡好好睡著喔！

這首搖籃曲的旋律裡還藏著兩人友情的暗號，只有他倆知道而已。而我們就接受這份順水人情吧！真是幸福呢！

布拉姆斯的《搖籃曲》無論是以歌聲演唱（不限定只有媽媽唱，爸爸也可以唱），或是以任何一種樂器來演奏都十分適合，即使是鋼琴獨奏，都可以是一首動人的樂曲。

這片海浪，就像媽媽的手一樣晃著搖籃，讓我們在規律的搖曳中安穩入睡。今天，你跟媽媽說話了嗎？

02 小朋友的祈禱

曲名：歌劇《糖果屋》（Hänsel und Gretel）

作曲家：亨培定克（Engelbert Humperdinck, 1854-1921）

向作曲家 Say Hello！

個性：對小朋友很有耐性

家鄉：德國基格堡（Siegburg）

家庭：婚姻一次，一女一子

代表作：歌劇《睡美人》、《國王的孩子》等

Humperdinck: The Evening Prayer,
Katheleen Battle,
Frederica von Stade

　　德國作曲家亨培定克（以下我們稱他為小亨），一生因為一部歌劇而出名，原本聽爸媽的話去讀建築，但十三歲就已經完成兩部小歌劇的小亨，最後還是進了音樂院。小亨不但受到老師們的喜愛，還得了大獎，讓他有機會到當時最有名的歌劇大師華格納的歌劇院裡實習，並擔任華格納長子的音樂家教。

　　之後他到巴黎去，跟聖桑斯成為好朋友。回到德國後，身為劇作家的妹妹邀請小亨為小外甥寫一部根據格林童話的木偶劇配樂，原本只寫四首小歌曲，後來反應實在太好，就寫成歌劇，在聖誕節時上演，也就是現在全世界最著名的節慶歌劇《糖果屋》（即《小漢斯和葛莉特》）。

　　而且這齣歌劇也成為在歷史上第一次在廣播電臺中將整部歌劇播出（英國與美國）的歌劇，因為音樂實在太好聽了，不但小朋友一聽就喜歡，對大人來說，也是一輩子最甜美的回憶呢！

　　故事講一對兄妹肚子餓，到森林去覓食，卻受到女巫的糖果屋誘惑，還好在天使的保護之下，破除女巫的詛咒，也拯救了過去被女巫下咒語的小朋友，最後回到父母親的懷抱。整齣歌劇毫無冷場，音樂與歌詞都寫得相當完美（也是兄妹的合作），需要高水準訓練的音樂家才能勝

任，雖不是讓小朋友演出的歌劇，但絕對是獻給小朋友最好的音樂禮物。

　　歌劇裡從夢幻般的序曲開始，中間有幾首我們在小學音樂課本裡都唱過的歌曲，你我都會覺得很熟悉。其中有一首最美的是兒童祈禱歌曲，那是描述當小漢斯與葛莉特在森林裡迷路，一邊很害怕、一邊又累又想睡時所唱的，唱完之後，所有天使都出來保護他們。旋律寫得好美好美，就算沒有歌詞，聽了也會深感寧靜，不知不覺進入夢鄉。

　　這首曲子是獻給世界上所有勇敢的小朋友，要好好睡喔！

03 消除憂鬱心情的樂曲

曲名：流浪者之歌（Zigeunerweisen）

作曲家：薩拉沙特（Pablo de Sarasate, 1844-1908）

向作曲家 Say Hello！

個性：自由不受拘束

家鄉：西班牙潘普洛納（Pamplona）

家庭：一生未婚

代表作：《卡門幻想曲》等小提琴曲

Sarasate: Zigeunerweisen,
Gil Shaham

　　為什麼這首吉普賽人的樂曲曲名是德文，而作曲家卻是西班牙人？

　　在古典音樂的世界裡，有時候因為樂譜出版的地方不同，就會用不同語言來為樂曲命名，而這首《流浪者之歌》樂譜剛好是德國萊比錫的出版社印製的，所以今天我們看到它時，都是以德文出現。

　　名字是小事，內容是大事。

　　你曾有心情不好，無人可傾訴，覺得全世界都拋棄你的時候嗎？沒關係，我也有這種時候，但是聽完《流浪者之歌》後，心情就完全得到療癒了呢！

　　這首特別的曲子是一位小提琴家兼作曲家薩拉沙特的傑作，他希望在樂曲中表達流浪的吉普賽人在萬籟寂靜中孤獨的心情，還有與大自然合而為一的奔放舞曲。這是匈牙利的一種獨特舞曲，伴奏以極為悲傷的旋律作短短的序奏，而小提琴馬上跟進演奏同樣的旋律，接下來像哭泣般的聲音啜泣，有時高亢，有時幾乎接近無聲，而中間好像完全絕望時，樂曲突然轉為陽光般的大調，變成歡快的舞曲，最後在一片瘋狂快速的節奏中精采結束。

　　在宮崎駿的動畫《風起》中，當男主角決定要去德國學造飛機時，他的上司帶他到一家飛行咖啡廳，男主角即

將遠離家鄉，心情帶著猶豫不決，十分不捨，那時從電影中的黑膠唱片機流洩出來的就是《流浪者之歌》的旋律，當時我完全可以了解宮崎駿先生的暗示啊！

薩拉沙特一生都在異鄉演奏，他將西班牙音樂特有的奔放氣質與鮮明的音色寫到他的小提琴音樂裡，這首曲子同時預言了他也將客死他鄉的命運（他最後在法國過世）。

無論是小朋友大朋友，我們都有生悶氣或有心事的時候，這首八分鐘的《流浪者之歌》是最好的陪伴，聽完後心情至少好了一半……

04 沒有壓力的壁紙音樂

曲名：第一號吉諾培第舞曲（Gymnopedie no.1）

作家：薩提（Erik Satie, 1866-1925）

向作曲家 Say Hello！

個性：為人善良，生活很神祕

家鄉：法國翁福樂（Honfleur）

家庭：一生未婚

代表作：《吉諾培第舞曲》、《吉諾錫安舞曲》、《我渴望你》

Satie: Gymnopedies,
Alexandre Tharaud

　　現在大街小巷都有賣飲料的地方，有的可以坐下來，有的可以帶著走，為何人們總喜歡喝點什麼呢？其實佐依子覺得，大家聚在一起喝東西時，氣氛就會變得融洽，所以若有客人到家裡來，我們會招呼他們：「請問要喝點什麼？」

　　法國巴黎的咖啡廳更加特別，跟朋友小聚當然有樂趣，但一人獨飲更有一番不同的滋味。因為城市規劃不同，巴黎的市區咖啡廳有很多可以坐在戶外，看著熙來攘往的人們，好像在看電影一般。有一些咖啡廳還附有音樂表演，作曲家薩提就很喜歡在那樣的氛圍中彈琴喔！

　　薩提有一位出生於倫敦的母親，法國的父親，母親在他六歲時過世，於是他跟弟弟被送去住在海邊的祖父母身邊，父親獨自在巴黎擔任翻譯工作，直到父親再娶（當時薩提十二歲），薩提才回到巴黎與父親重逢。

　　薩提從小喜歡彈鋼琴，後來順利考進巴黎音樂院，但他卻對學校教的事一點興趣都沒有，老師覺得他偷懶，最後讓他退學。於是薩提經常與一群畫家在一起，他們聚集的地方就是咖啡館，薩提總是在鋼琴上尋找自己的聲音，他創作出一種前所未有的音樂，他自己稱為「壁紙音樂」。因為薩提說，這是一種不希望被人注意到的音樂。

　　哈！音樂不是需要有人聆聽嗎？刻意不被注意到，這是什麼意思？

　　他覺得音樂可以用很單純的音樂來表達，他的樂風，還吸引了年輕的音樂家拉威爾，當然德布西早就看出來薩

提絕對是空前絕後的人物。但是同行的欣賞，卻不能為他帶來現實生活的保障，薩提人生最後三十年住在一個離他常去的咖啡館很遠的地方（因為租金便宜），從來沒有人看過這間斗室，只有在他過世時，朋友打開門後嚇了一跳，屋裡亂七八糟，只有樂譜是排放整齊的，還有十二套一模一樣的燈心絨西裝。

薩提最有名的壁紙音樂，就是第一號吉諾培第舞曲，是鋼琴曲，聽起來像是在雲端漫步，沒有壓力，但有絲絲的悲傷，聽了會上癮。後來德布西將這首曲子改編成管弦樂曲，又更增加這首曲子曝光的機會。有空時，可以試彈薩提的這首舞曲，你一定會愛上這位怪怪先生寫的音樂，想像是一杯苦苦的黑咖啡，或是拿鐵，或是珍珠奶茶，都可以，只要你高興。

05 一個人靜下來的時候

曲名：沉思曲（選自歌劇《泰依絲》）（Méditation from Thaïs）

作曲家：馬斯奈（Jules Massenet, 1842-1912）

向作曲家 Say Hello！

個性：尊敬前輩，總是有貴人相助

家鄉：法國聖愛提恩（Saint-Etienne）

家庭：婚姻一次，一女

代表作：歌劇《泰依絲》、
《少年維特的煩惱》、
悲歌

*Massenet: Méditation,
Maxim Vengerov*

這是一個浪漫的愛情故事。

法國作曲家馬斯奈極為擅長優美的旋律，當時他在尋找歌劇的題材時，希望以一位美麗女子的故事來發揮，結果他以同時期的作家法蘭思的小說泰依絲為主軸，寫了一齣浪漫到不行的歌劇。

這齣歌劇在敘述有位原本發誓終身不婚的男子（從事神職），希望能拯救一位生活混亂的女子，說服她從良，沒想到這位男子對這位美麗女子一見鍾情。但因為自己發過誓，絕不受美色誘惑，一生奉獻給上帝，讓他當下打消念頭。這位姑娘卻被這位男子的真誠打動，決定洗盡鉛華，過著修女般的生活。這首優美的《沉思曲》，

就是這位叫泰依絲的女子在轉念時的小提琴獨奏配樂。這是一齣三小時歌劇，但觀眾最期待的就是這一段五分多鐘的《沉思曲》，它讓你好像遠離塵囂，到了一個寂靜的地方，重新找到自己。

透露一下故事的結尾，那位愛上泰依絲的男子，雖然一直壓抑自己的感情，晚上卻一直夢到泰依絲。而泰依絲因為生活方式轉變太大，最後生病了。男子最後趕到泰依絲身邊時，已經太遲，他在歌劇中說的最後一句話就是：「世界上最偉大的事就是人與人之間的愛情啊！」此時那首令人無法忘懷的沉思曲又再度出現，至此歌劇落幕。

別忘了，當你在聽這首曲子時，也想想你跟周遭在意的人之間的關係，一切都要好好的珍惜喔！

06

高興時、悲傷時
都能唱的曲子

曲名：天使聖糧（Panis Angelicus）

作曲家：法蘭克（César Franck, 1822-1890）

向作曲家 Say Hello！

個性：對學生像對自己小孩般，永遠和藹
　　　可親

家鄉：比利時里也居（Liège）

家庭：結婚一次，二子

代表作：《d 小調交響曲》、
　　　　《A 大調小提琴奏鳴曲》

Franck: Panis Angelicus,
Kiri Te Kanawa

　　每個人都有疼愛自己的父母，但如果還有一位關心你又教你學問的老師，那就更幸運了！

　　在古典音樂的世界裡都是一對一教學的師徒制，師生之間的關係有時比跟雙親還要重要，因為老師了解你的音樂內涵，如果遇見一位在乎你、又願意傾囊相授的老師，那真是中大樂透了。

　　出生在比利時法語區（比利時分成荷蘭語區、法語區和德語區）的法蘭克，從小就展現出對音樂的特殊才華，父親想盡辦法要帶他去念巴黎音樂院，聰明如他，順利進了音樂院，並且受到音樂界的重視，最後成為法國公民，留在巴黎音樂院任教，同時在教堂裡演奏管風琴，娶了一位巴黎的美嬌娘，擁有溫暖的家庭。

　　然而他最關心的是他的學生們，只要學生有任何事情，一定是先找法蘭克老師，因此他獲得一個稱號：法蘭克爸爸。法蘭克平時要寫交響曲和教堂需要的音樂、批改作業……非常的忙碌，但他總是可以找到時間傾聽學生的心聲，無論是專業問題或是生活難題，法蘭克老師永遠敞開大門迎接這群學生。

　　法蘭克最有名的作品之一，就是為教堂寫的聖詩《天使聖糧》，旋律相當優美，歌詞雖是拉丁文，但並不妨礙

用其他語言演唱，因此是全世界聖誕節必唱的曲子；也是高興或悲傷的時候可以唱的曲子。

在他過世之後，法蘭克的學生們非常想念他，於是請雕刻大師羅丹為法蘭克先生塑像作為紀念，讓所有人看到時，都會想到他對學生的慷慨與愛心。

《天使聖糧》是法蘭克爸爸送給你的，就像法蘭克爸爸一樣，無論遭遇什麼困難，只要有他在，一切都會沒事。請好好品嚐喔！

07 擦身而過的優雅香味

曲名：月光（Clair de Lune）

作曲家：德布西（Claude Debussy, 1862-1918）

向作曲家 Say Hello！

個性：永遠創新

家鄉：法國巴黎（Paris）

家庭：婚姻兩次，一女

代表作：《海的交響詩》、《兒童天地》、
《快樂島》

Debussy: Clair de Lune,
Jean-Yves Thibaudet

　　法國作曲家德布西的音樂就像中國的水墨畫，每一串音符有如用大小不一的毛筆「落」在畫紙上。

　　這首《月光》應該是全世界最有名的古典音樂樂曲，常常被廣告、電影拿來當配樂。其實這首原本的曲名是「感傷的漫步」，但德布西的朋友聽了之後說：「這是在塞納河畔的月光啊！」又大又亮，比白晝灰色的天空還要迷人。聽起來有點悲傷，但所有美好的事物都有點悲傷啊！於是這首鋼琴曲就定名為《月光》。

　　出生在光之城市（City of Light, Paris）的德布西先生，因為小時候遭遇普法戰爭，母親為了讓他好好學鋼琴，送他到戰爭影響較小的法國南部姑姑家。姑姑經營高級旅館，於是小德布西看到了花花世界的人們、香噴噴的貴婦和喝著香檳的紳仕。美食佳肴都在他眼前，長大之後，他也被一群這樣的人包圍著，於是他在人間的世俗享受中浸淫了大半輩子，這種影響同時滲透到他的音樂裡，音符總帶著一股人與人之間擦身而過產生的氣味，只是德布西聞到的都是由花兒身上精粹而成的香味。最有名的香奈兒第五號香水的廣告背景音樂就是這首《月光》。憂鬱，但帶著香味的月光……

08 古典與流行的友誼協奏曲

曲名：獻給琵雅芙的即興曲（Improvisation: Hommage à Édith Piaf）

作曲家：普朗克（Francis Poulenc, 1899-1963）

向作曲家 Say Hello！

個性：最重友情，對自己充滿信心

家鄉：法國巴黎（Paris）

家庭：一生未婚

代表作：《光榮頌》、《第一號鋼琴協奏曲》、《憂鬱的鋼琴曲》

Poulenc: Hommage à Édith Piaf,
牛田智大

　　在法國巴黎的餐廳或俱樂部，都會有歌手現場唱著每個人都能哼唱的香頌（一種法國流行歌曲）。這些曲子有著奇特的魅力，沒有什麼語言上的隔閡，也不在乎古典或流行的區別。有一位唱香頌的姑娘叫做琵雅芙，長得十分嬌小，永遠只穿著黑色洋裝唱香頌，她的歌聲迷倒了全世界。

當時住在巴黎的古典音樂作曲家普朗克，是個很會享受生活的紳仕，會跟朋友去書店、咖啡廳，也到俱樂部聆聽琵雅芙小姐唱歌，吸取特別的靈感，後來和琵雅芙成為朋友。

普朗克一生沒有結婚，只喜歡朋友跟狗。他會依照朋友的個性與喜好「量身訂作」樂曲，然後在特定的時刻送給他們。

琵雅芙小姐唱了好多動聽的歌，其中普朗克特別喜歡《落葉》（Les Feuilles Mortes）。《落葉》原本是電影主題曲，旋律動聽，歌詞優美，儘管電影沒有走紅，《落葉》卻在大街小巷中傳唱起來，普朗克將這首香頌寫成如舒伯特的即興曲（即興曲是浪漫樂派一種樂曲的形式，含有特定主題），隱藏著《落葉》的旋律和歌詞：「這是一首似乎敘述我倆故事的歌，你愛著我，我愛著你……」

　　這首鋼琴曲一出現，馬上又成為大家熱愛的曲子，因為不但有琵雅芙小姐的旋律，還有普朗克天才的鋼琴音樂。在電視劇，或是音樂廳都是大家希望聽到的曲子。它不難學會，但要用心彈喔！

　　你有這樣的朋友，或是這樣的曲子在你的心裡嗎？

09 一加一大於二的音樂典範

曲名：聖母頌（Ave Maria）

作曲家：古諾（Charles-François Gounod, 1818-1893）

向作曲家 Say Hello！

個性：外表中規中矩、內心浪漫

家鄉：法國巴黎（Paris）

家庭：婚姻一次，二子

代表作：歌劇《浮士德》、《羅密歐與茱麗葉》、

《第一號交響曲》

Gounod: Ave Maria,
Kathleen Battle

　　在古典音樂的世界裡，有許多作曲家為教堂工作，他
們不但要演奏管風琴，還要為所有教堂裡舉辦的儀式寫音
樂，法國作曲家古諾就是其中之一。

　　古諾出生於畫家家庭，但選擇了音樂，曾一度想要當神父。古諾的音樂天分讓他得到法國作曲家夢寐以求的羅馬大獎，後來在教會裡演奏管風琴，並擔任巴黎最大男聲合唱團的指揮。印象派畫家雷諾瓦，小時候就是在古諾的合唱團裡唱男高音，而且很受古諾的鼓勵呢！

　　古諾在義大利期間，認識了德國作曲家芬妮 · 孟德爾頌（孟德爾頌的姊姊）。當時芬妮與畫家夫婿在羅馬度假，他們是在受邀參加來自法國得到羅馬大獎的年輕藝術家的聚會時認識的。芬妮最愛的作曲家是巴哈，她將當時大家並不熟悉的巴洛克作曲家巴哈的平均律曲集，介紹給古諾聽，讓古諾大開眼界。古諾一直牢記著第一首 C 大調前奏曲，聽起來純樸優美得令人寧靜祥和，習慣彈奏好幾個聲部管風琴的古諾，心想在這樣的音樂上，如果再添加一行旋律，會如何呢？

　　於是備受世人喜愛的《聖母頌》誕生了，它有著巴哈的前奏曲和古諾添加的歌唱旋律，是人們在所有婚喪喜慶中期待聽到的音樂。

　　古諾後來沒有當神父，而且也發展出自己的音樂舞臺，寫了最有名的歌劇《浮世德》，首演時他想到那位喜歡唱歌的小男孩，因此邀請了後來成為畫家的雷諾瓦來參與歌劇裡的合唱呢！

　　古典音樂充滿了這樣溫馨的故事。一加一，就是大於二哦！

10 在夢中跳著憂傷的舞步

曲名：憂鬱的華爾滋（Valse Triste）

作曲家：西貝流士（Jean Sibelius, 1865-1957）

向作曲家 Say Hello！

個性：外表冷峻，但心中熱情澎湃

家鄉：芬蘭海門麗娜（Hammenlinna）

家庭：婚姻一次，六個女兒

代表作：《芬蘭頌》、《小提琴協奏曲》、
《第二號交響曲》

Sibelius: Valse Triste,
Jukka-Pekka Saraste,
WDR Sinfonieorchester Köln

　　離臺灣好遠的北歐芬蘭，人口只有我們的四分之一，天氣寒冷，冬天大半日子不見陽光。他們人民堅強的生活，成為全世界教育水準最好的國度。想想在一百年前芬蘭才獨立（1917 年），才可以說自己的語言，有獨立自主的政權。在這之前，他們被俄羅斯與瑞典占領，不能說芬蘭文，甚至我們這位芬蘭作曲家西貝流士到八歲才開始學芬蘭文，以前他只會說瑞典文。

　　西貝流士的父親是醫生，本來他也要學醫，但實在太喜歡拉小提琴與作曲，所以還是決定帶著小提琴到柏林與維也納留學，還好後來弟弟當醫生，家中有人繼承家業。

　　西貝流士到了維也納，聽到史特勞斯的華爾滋，沉醉在這個夢幻城市的旋轉的圓舞曲中，無法自拔，最後他打定主意回芬蘭，希望寫出有自己聲音的華爾滋。

　　當他回到芬蘭，卻發現芬蘭仍然被其他國家統治，無法自由自在的創作，連他最著名的《芬蘭頌》（後來成為芬蘭的第二國歌），都要擔心俄羅斯會不會禁止他發表呢！

　　但是西貝流士心中燃燒著創作的熱情，他還為劇作家妹夫寫配樂，而有些配樂最後成為音樂會裡最受歡迎的曲子，甚至在電影裡也常聽到，其中一首就是《憂鬱的華爾滋》。

　　這原本是描寫一個兒子在照顧生病的母親，而垂死的母親捨不得離開人間，就在兒子睡著時做了一場舞會的夢，夢中母親一生所認識的人都來與她跳華爾滋，可是這畢竟是一場夢……所以樂曲一開始有點猶豫（別忘了這是西貝流士對維也納的回憶），接下來是小調的華爾滋，樂音激動處變成大調（美夢快成真的幻想），最後又回到小調的華爾滋，並且音量逐漸弱下來直至無聲……。這首約五分鐘的舞曲，成為西貝流士最受歡迎的樂曲，每次聽到，都會讓我想像芬蘭的氛圍就該像這首華爾滋一樣，有點憂傷，卻很美麗。

11 文學家的眼淚

曲名：如歌的行板（第一號弦樂四重奏第二樂章）
（Andante Cantabile）
作曲家：柴可夫斯基（Pyotr Tchaikovsky, 1840-1893）

向作曲家 Say Hello！

個性：很細心，喜歡寫信
家鄉：俄羅斯沃特金斯克（Votkinsk）
家庭：結婚一次，無子女
代表作：芭蕾舞音樂《天鵝湖》的《羅密歐
　　　　與茱麗葉幻想交響詩》、《第六號
　　　　交響曲：悲愴》等

Tchaikovsky: Andante Cantabile,
Yo-Yo Ma

　　通常在古典音樂裡，作曲家會在譜子上標明他希望樂曲被演奏的速度與表情，這些所謂的術語，大部分是以義大利文來表達，例如 Andante Cantabile，就是以行板（從容）的速度，像唱歌一樣來演奏。柴可夫斯基在他的第一號弦樂四重奏第二樂章裡就是這樣標示。

　　弦樂四重奏有第一與第二小提琴、中提琴與大提琴，這樣的組合由德國作家歌德來描述是：四位聰明的人一起

積極的討論對話。聽起來好像很嚴肅，其實所有作曲家都以能寫出優秀的弦樂四重奏作為自己創作的里程碑呢！柴可夫斯基當然也不例外。

他還只是一位音樂院的作曲老師時，就希望可以成為一位獨當一面的作曲家，剛開始他的作品在比較小的場合裡演出，但因為作品太好，被愛樂者口耳相傳，不斷的被演奏。有一次在一場獻給俄羅斯文豪托爾斯泰（Leo Tolstoy, 1828-1910）的音樂會裡，這首第一號弦樂四重奏的第二樂章在演奏時，柴可夫斯基就坐在文學家旁邊，他看見大文豪聽到音樂時，不禁潸然淚下，他自己都嚇了一跳。之後柴可夫斯基給托爾斯泰寫了一封信，表達他對文學家的敬意與感謝。

據說這個樂章的旋律如此讓人喜歡，是因為它原本就是一首俄羅斯民謠，是柴可夫斯基到妹妹家去度假時，聽

到油漆工在唱，因為旋律優美，便記下來寫到樂章裡，成
為《如歌的行板》。

　　現在這首樂曲常常以大提琴獨奏表演，文學家都流淚
了，你下次也要準備手帕哦！

12 千言萬語的無言歌

曲名：無言歌（或稱為《聲樂練習曲》，Vocalise）

作曲家：拉赫瑪尼諾夫（Sergei Rachmaninoff, 1873-1943）

向作曲家 Say Hello！

個性：外表像鋼鐵，內心像黃金

家鄉：俄羅斯諾浮郭諾德（Novgorod）

家庭：婚姻一次，兩個女兒

代表作：《第二號鋼琴協奏曲》、
　　　　《第二號交響曲》

Rachmaninoff: Vocalise,
　　　　　　Kiri Te Kanawa

　　出生於俄羅斯貴族世家的拉赫瑪尼諾夫，從小就受到喜歡音樂的父親影響，對音樂有著極大的熱情，然而到音樂院時卻是一位有點懶惰的學生。為此，他的母親只好將他轉學到另一所音樂院。當時鋼琴老師是他的親戚，對小拉赫瑪尼諾夫特別嚴格，一大早六點就要起床練琴，周末還必須到老師家跟同學們彼此切磋觀摩。

　　就這樣，他音樂院期間就完成《第一號鋼琴協奏曲》，
是一首相當成熟又極為優美的作品，並完成了歌劇，之後
寫了《第一號交響曲》。首演時因為樂團指揮喝醉酒，音
樂會出了點狀況，拉赫瑪尼諾夫陷入低潮，然而過了一段
時間走出陰影後（那也不是他的錯啊），他寫下了扣人心
弦的《第二號鋼琴協奏曲》。這首協奏曲的每一個樂章被
用在很多電影裡面，而且成為目前鋼琴家與愛樂者最喜歡
的樂曲。

　　拉赫瑪尼諾夫也寫較短的歌曲與鋼琴小品，也是一聽
就讓你驚為天人，馬上愛上喔！其中有一首是他獻給一位
著名的俄羅斯女高音的《無言歌》。

　　通常作曲家會找自己喜歡的詩作來譜曲，然而感情澎
湃的拉赫瑪尼諾夫，他寫這首曲沒有歌詞，只有旋律，而
且是困難的升C小調。這首曲子實在太美了，所有的樂器、

甚至管弦樂團也都編曲演奏。

　　有趣的是，在寫這首曲子的時候，拉赫瑪尼諾夫尚未完全離開家鄉，曲子裡卻有無限的鄉愁與情感的張力，就好像作曲家已預言到，自己即將離開心愛的地方，再也無法回來（後來真的是這樣），那種捨不得與思念的情懷，讓人聽到這首《無言歌》時真是千頭萬緒啊！

　　如果你想愛上拉赫瑪尼諾夫，就從這首《無言歌》歌開始吧！

13 為朋友量身訂作的讚美歌

曲名：哈雷路亞（Hallelujah），選自經文歌《歡頌讚美》（Exsultate Jubilate）

作曲家：莫札特（Wolfgang Amadeus Mozart, 1756-1791）

向作曲家 Say Hello！

個性：善惡分明，永遠的音樂天才

家鄉：奧地利薩爾茲堡（Salzburg）

家庭：結婚一次，兩子

代表作：歌劇《費加洛的婚禮》、《第四十號交響曲》、《第二十三號鋼琴協奏曲》

Mozart: Hallelujah,
Christine Schäfer

　　莫札特無師自通，小小的年紀就會作曲演奏，因此被稱為「音樂神童」。父親是優秀的小提琴老師，姊姊是鋼琴家，在耳濡目染之下，對音樂的敏感性自然很強。而且，莫札特有一個很特別的地方：他很會交朋友。

他的頭頂上好像裝了一個特別的雷達，只要偵測到身旁這個人心地善良又聰明絕頂，莫札特自然而然會與他成為朋友，而且從對方身上學習到知識與智慧，這就是所謂的「友直、友諒、友多聞」。

莫札特十七歲時，在義大利遇見一位也是作曲家的聲樂家，他們倆一拍即合。這位聲樂家不但技巧精湛，也是位天才作曲家，莫札特二話不說馬上寫了一首宗教讚美經文歌，其中第三樂章就是〈哈雷路亞〉。

整首曲子只有一句歌詞：哈雷路亞。「哈雷路亞」的意思是：讚美主，感謝主。

整首曲子充滿愉悅的音符，而且歌者必須具備極佳技巧，才有辦法詮釋這首含有許多花腔樂句的讚美頌。由於這首讚美頌是為朋友量身訂製的歌曲，演唱起來如行雲流水般流暢，就像莫札特的其他作品，帶有一種天真無邪的

自然率性，聆聽者自然感到愉快。

　　這首曲子經常在婚禮或是其他慶祝的典禮上演唱，是莫札特最受歡迎的聲樂曲，英國的皇家婚禮也會選擇這首讚頌歌。聆聽之後，相信莫札特就會成為你終身最好的音樂朋友喔！

14 對家的眷戀

曲名：念故鄉（第九號交響曲第二樂章，Symphony
no.9 mov.2）

作曲家：德弗札克（Antonin Dvořák）

向作曲家 Say Hello！

個性：開朗、有禮貌、熱愛家庭

家鄉：捷克布拉格（Prague）

家庭：結婚一次，九個小孩（六個活下來）

代表作：《斯拉夫舞曲》、《大提琴協奏曲》、
歌劇《美人魚》等

*Dvořák: Symphony no.9 mov.2,
Herbert von Karajan,
Wiener Philharmoniker*

世界上也許再也找不到一位作曲家能像德弗札克那樣，譜寫的旋律平易近人、優美卻不落俗套。

這跟他小時候的環境有關。十九世紀歐洲郊外有很多民宿（客棧）會提供旅人休息、讓馬兒喝水。而且，晚上會提供餘興節目──音樂演奏。德弗札克家就是經營這樣的地方，連肉食都是自己屠宰，廚房裡掛的除了菜刀之外，還有「小提琴」。這是真的喔！所以用餐完畢後，家族的成員就會開始演奏（唱）音樂，讓這些客人心情格外放鬆，之後一夜好眠，隔天再踏上旅途。

　　然而德弗札克天賦異稟，他對音樂的興趣與天分已超出僅供「娛樂」旅人的程度，他希望到城市裡的音樂學校念書，父親答應了，從此走上作曲家之路，唯獨當時並沒有料到（也許在夢中夢到）會成為全世界知名的作曲家。就在他得到維也納的作曲家大獎之後，英國開始邀請他寫曲，新興的美國更邀他擔任新音樂院的教授，當時他剛結婚不久，孩子一個個哇哇落地，太太跟他說：「美國的薪水是這裡的二十五倍，去試看看吧！」要去美國前，德弗札克花了兩年時間在故鄉附近舉行音樂會，就因為捨不得離開故鄉。在美國紐約兩年多，想念家鄉想得不得了，管他幾倍薪水，最後索性拿了行李就打道回府了。

　　回歐洲之前，德弗札克寫下最後一首交響曲《新世界》，其中運用到幾首美國黑人靈歌的旋律，尤其第二樂章（就是全世界的人幾乎都能朗朗上口的《念故鄉》），

是德弗札克想念從小與家人歡樂時光的回憶。無論這個旋律用哪種語言來演唱，或是用什麼樂器演奏（在交響曲裡是用英國管），都會打動人心，可見他在旋律創作上的天分，尤其是在異鄉的遊子，聽了很容易就流淚。

　　在臺灣，有不少學校是以《念故鄉》作為上下課的鐘聲，聽到時，謝謝一下德弗札克先生喔！

15 讓家鄉的音樂在世界發聲

曲名：羅馬尼亞舞曲（Romanian Dances）

作曲家：巴爾托克（Béla Bartók, 1881-1945）

向作曲家 Say Hello！

個性：十分內向

家鄉：匈牙利巴拿特（Banat）

家庭：結婚二次，育有兩子

代表作：《羅馬尼亞舞曲》、給兒童的鋼琴曲集《小宇宙》、《小提琴狂想曲》等

Bartók: Romanian Dances,
Norwegian Chamber Orchestra

音樂最奇妙的事，是只要一聽到曲調馬上就能將你帶到屬於作曲家的世界裡。

出生在十九世紀匈牙利領土內（現在屬於羅馬尼亞）的作曲家巴爾托克，為古典音樂領域帶來他在家鄉（中歐地區）採集的民族音樂。他耐心的將採集來的音樂抄寫下來，之後再改編謄寫成可以讓音樂家演奏與研究的版本。

巴爾托克從小對節奏十分在意，即便是複雜的節奏，他也可以記得住，並且原封不動再演奏一遍。成為鋼琴家是期待中的事，但他真正想做的是

讓全世界聽到他家鄉的音樂，這就牽涉到人類學、社會
學，所以我們除了稱他為作曲家，他也是民族音樂學家。
過人的記憶力，讓他到任何地方都能馬上記錄他聽到的音
樂，就像一位鐵道迷小孩，無論到哪裡去，只要嗅到有關
火車的事，他的眼睛就馬上會亮起來。還好他這一生有支
持他想法與做法的音樂家，不然如此獨特的音樂如何在這
個世界上「發聲」呢？

　　巴爾托克很在意小朋友的音樂教育，不但寫了一本給
小朋友聽的《小宇宙》，還有一組不是很難演奏的六首《羅
馬尼亞舞曲》，這六首分別是：〈棒子舞〉、〈腰帶舞〉、
〈大風吹〉、〈布蘇朵舞曲〉、〈波卡舞曲〉和〈快舞〉。
這些舞曲是他在羅馬尼亞的山上做田野調查時，請當地人
唱給他聽的單純民歌曲調，每一首不到一分鐘，不但好
聽，而且也可以訓練小朋友的節奏感和想像力，是一聽就

很容易上癮的曲子呢！想想看，一組六分鐘的樂曲，能帶你到中歐一遊，也只有巴爾托克先生有這樣的能耐喔！好好跟他去玩吧！

16 細雨綿綿消愁悶

曲名：雨滴前奏曲（Prelude〝Raindrops〞）
作曲家：蕭邦（Frédéric Chopin, 1810-1849）

向作曲家 Say Hello！

個性：在溫暖的家庭中長大，是大家的
　　　開心果
家鄉：波蘭華沙（Warsaw）
家庭：一生未婚
代表作：《波蘭舞曲》、《夜曲》、
　　　　《馬祖卡舞曲》等

*Chopin: Prelude no.15 Raindrop op.28,
YUNDI*

蕭邦一生有半數時間住在法國巴黎，因為戰爭，他再也無法回到波蘭。所以巴黎是他的第二個家，在這裡，他結交了不少朋友，大家都很喜歡跟蕭邦在一起，除了因為他寫的樂曲非常詩情畫意之外，他也是一個很喜歡開玩笑、模仿別人的開心果，在聚會裡是十分受歡迎的人物，因此當然也受到女性朋友的愛慕。其中一位是作家喬治桑，她將蕭邦當作家人，煮飯給他吃，照顧他的生活起居，長達十年之久。蕭邦的呼吸器官向來脆弱，巴黎冬天的寒冷

又是出了名的令人膽寒，冬天待在巴黎，他是要吃很多苦頭的，於是喬治桑就帶蕭邦到西班牙馬約卡島上去避寒。

對鋼琴家來說，旅行雖是一件好事，但每天練琴是無法省略的。所以，直到一家鋼琴公司答應蕭邦會運一架鋼琴到馬約卡島上後，蕭邦才願意去旅行呢！

結果，到了馬約卡島，鋼琴不但因關稅原因無法準時到達，島上還不停下雨，蕭邦不但練不了琴、作不成曲，更無法出門，更糟的是，他們住在一棟舊修道院裡，因為下大雨而不停漏水，即使要修理也要等到雨停。

處變不驚的蕭邦望著天花板的漏水，便將這樣的印象「儲存」起來，等到鋼琴終於運來時，馬上將這個景色譜寫成一首樂曲，這首樂曲是屬於一組二十四首前奏曲中的第十五首，蕭邦並沒有標注「雨滴」兩個字，而是另一位絕頂聰明的鋼琴家馮‧布婁（Hans von Bülow）彈這首

曲子時，馬上就說：「蕭邦度假時肯定遇見漏水。」，於是這首前奏曲就叫做《雨滴》。

樂曲一開始就有著蕭邦的註冊商標：溫柔的歌唱旋律，左手彈著規律的水滴聲，持續出現在樂曲中，中間當雨勢變大的時候，樂曲成為沉重的小調，但沒多久，雨勢漸漸變小，音樂也回到一開始時的大調，音量慢慢微弱，最後雨滴聲消失……

可愛的蕭邦將討厭的漏水聲，寫成優美的鋼琴曲，好一位鋼琴詩人。

17 用音樂描寫寒冬裡的律動

曲名：冬天（L'Inverno），選自《四季》
（Quattro Stagioni）
作曲家：韋瓦第（Antonio Vivaldi, 1678-1741）

向作曲家 Say Hello！

個性：太愛音樂了，希望所有小朋友
都會喜歡音樂
家鄉：義大利威尼斯（Venice）
家庭：一生未婚，神職人員
代表作：小提琴協奏曲《四季》、《光榮頌》等

*Vivaldi: Winter,
Itzahk Perlman*

被稱為紅髮神父的作曲家
兼小提琴家韋瓦第，父親是一
位理髮師，也是宮廷教會
裡的小提琴家（有趣的職
業組合）。韋瓦第在
九個小孩裡排行老
大，也是唯一一
位繼承父親小提
琴家身分的孩子，
十歲就進神學院，發誓要當神父。其實在以前的時代，要
從事高深的科學研究或是音樂的教育，都是在修道院中完
成的，因為單身者較能專心學習並無條件奉獻。當然，現
在時代不同，只要你有能力，同時擁有學問與家庭生活是
有可能的，這都取決於個人選擇。

在歐洲，通常棄嬰會被丟在教會門口；就像在亞洲，棄嬰會被丟棄在廟口，因為這樣嬰兒被好心人收養照顧的機會較大。想想我們是何等的幸福，在父母的呵護下長大呢！

而韋瓦第是一位超級了不起的音樂家神父，他在教會裡收容了四十位女孤兒，盡全力教她們唱歌、演奏小提琴，女孩們也非常專心的學習，成果也令人驚訝。韋瓦第不停為她們寫樂曲，光是小提琴協奏曲就寫了兩百四十八首呢！其中最富盛名、也最被常演奏的是《四季》——春夏秋冬協奏曲。當時，《四季》一發表，馬上受到大眾的熱烈歡迎。

第一首〈春天〉，幾乎已成為巴洛克音樂的代名詞，充滿著無限樂觀的氣氛，很少有人聽到後，臉上不露出微笑的，樂曲本身就是溫暖的陽光，如同韋瓦第的愛心拯救

了那四十位孤兒，給了他們溫暖。

　　但是對臺灣的小朋友，我推薦〈冬天〉。為什麼呢？因為我相信人一定能夠從跟自己不同環境裡的人學到最多東西，想想亞熱帶的我們，不知道冬季奧運的比賽項目是如何訓練的，也無從得知寒冷的冬天身體會如何顫抖。

　　韋瓦第的《四季》是古典音樂中的巴洛克經典，至今仍能在電視節目、廣告、電影中聽到。〈冬天〉共有三個樂章；第一樂章是在冰上溜冰，小提琴獨奏模仿著溜冰者的輕盈愉快但小心的滑著。第二樂章是回到室內裡稍微感受幸福的溫暖。第三樂章又回到屋外去享受冬天帶來的快樂，真正與大自然彼此擁抱。每個樂章只有三分鐘，讓你在樂聲中感受到溫度，覺得原來冬天可以有這樣的律動，從此就不會害怕冬天，這就是音樂的奇蹟。

18 夏日的花園香味

曲名：帕望舞曲（Pavane）
作曲家：佛瑞（Gabriel Fauré, 1845-1924）

向作曲家Say Hello！

個性：風流才子一名啊
家鄉：法國帕米耶（Pamiers）
家庭：婚姻一次，二子
代表作：《安魂曲》、歌曲、室內樂曲

Fauré: Pavane,
Simon Rattle
Berliner Philharmoniker

　　出生於法國南方的佛瑞，他的音樂都有一股特別的香味。

　　小的時候，他喜歡一個人到教堂去彈管風琴，總是有一位失明的婆婆會安靜的聽佛瑞彈奏。她跟小佛瑞說：「你的音樂優美得像天堂般飄揚的樂聲，一定要好好的學習啊！」

　　小佛瑞長大之後，非常受到老師們的喜歡，不但讓他在巴黎最大的瑪德蓮教堂擔任管風琴師，後來有了最令人敬佩的職務——巴黎音樂院院長，當然是因為他寫的作品都是如此的動聽迷人。

　　這首《帕望舞曲》原本是寫給鋼琴獨奏，也就是讓學生在家彈的美妙樂曲，但因為太好聽了，被要求改寫給管絃樂。帕望是孔雀的意思，而《帕望舞曲》是來自西班牙的舞風，它的節奏優雅高貴，就像一隻展翅的孔雀在漫步一般，連芭蕾舞蹈家都喜歡拿這首曲子來當配樂。

　　亞熱帶的臺灣，聽佛瑞的《帕望舞曲》，清涼無比。

19 波希米亞的香味

曲名：第八號交響曲第三樂章（Symphony no.8 mov.3）

作曲家：德弗札克（Antonín Dvořák, 1841-1904）

向作曲家 Say Hello！

個性：開朗、有禮貌、熱愛家庭

家鄉：捷克布拉格（Prague）

家庭：結婚一次，九個小孩（六個活下來）

代表作：《斯拉夫舞曲》、《大提琴協奏曲》、
　　　　　歌劇《美人魚》等

Antonín Dvořák: Symphony no.8 mov.3,
Zubin Mehta,
Los Angeles Philharmonic Orchestra

　　平日忙碌於教學、演奏的捷克作曲家德弗札克，最快樂的事就是回到他出生的波希米亞郊外度過夏天。對作曲家來說，「度假」意味著可以專心作曲。

　　在完成了大受歡迎的《第七號交響曲》之後，他想繼續寫一首樂觀、陽光的交響曲。在最心愛的家人圍繞之下，安靜的在森林裡散步之餘，僅短短的兩個多月，就完成了四個樂章的交響曲（通常交響曲會有三到四個不同速度與氣氛的樂章），每個樂章都充滿優美旋律的表情，尤其是第三樂章。每當第八號交響曲第三樂章的樂聲響起時，

就會感覺到德弗札克好像將你抱在懷裡，展開翅膀在天空中翱翔，欣賞著波希米亞的風景，微風輕吻著你的臉龐，彷彿可以嗅聞到泥土與青草的芳香，讓你忘掉所有不愉快的事情。而德弗札克溫暖的個性，讓你覺得安全又溫馨。

這也是因為此時德弗札克面對即將要遠行到美國擔任客座教授之前的興奮心情。這首交響曲完成後四年，他在美國寫了廣為人知的第九號交響曲《新世界》，第二樂章就是《念故鄉》的旋律。

如果你喜歡《念故鄉》，一定會喜歡這首第八號交響曲的第三樂章。那是一位充滿智慧與善意的音樂家送你的最好的禮物──樂觀進取的心情。

20 夜裡的湖畔風光

曲名：月光奏鳴曲（第十四號鋼琴奏鳴曲第一樂章，
Piano Sonata no.14 Mondschein mov.1）

作曲家：貝多芬（Ludwig Van Beethoven, 1770-1827）

向作曲家 Say Hello！

個性：堅強

家鄉：德國波昂（Bonn）

家庭：一生未婚

代表作：《田園交響曲》、《命運交響曲》、
《小提琴協奏曲》

Beethoven: Piano Sonata no.14,
"Moonlight Sonata",
Evgeny Kissin

　　身為鋼琴家、指揮、作曲家的貝多芬先生，生前個性十分的堅強，即將三十歲時，他已知道自己漸漸在失聰，卻仍繼續作曲。剛獲知這個事實時，創作的樂曲氣氛總是有些憂鬱，就像這一首鋼琴奏鳴曲的第一樂章（共有三樂章），節奏聽起來就像是一首喪禮進行曲，但旋律卻出奇的優美。

　　後來有位詩人聽到這首曲子後，他大嘆：「這簡直就是我在瑞士度假時，在湖畔看到的那一輪皎潔的月光啊！」於是這首樂曲名字得到「正身」，每個人都同意：「是啊！這就是月光最美的描述」。「月光」，有何不可呢？而第二樂章很短，像山谷中的小花；第三樂章是熱情的終曲，如同迎接黎明的來臨。

　　《月光奏鳴曲》是這兩百多年來，是貝多芬作品中最受歡迎的鋼琴奏鳴曲，這還得歸功於那位富有想像力的詩人所賦予的名字啊！

甜萌系——

愛，讓我們的內心得到滋養

21 當幸福來敲門

曲名：愛的禮讚（Salut d'amour；法文題名）
作曲家：艾爾加（Sir Edward Elgar, 1857-1934）

向作曲家 Say Hello！

個性：內斂、熱愛朋友
家鄉：英國伍斯特（Worcester）
家庭：結婚一次，一女
代表作：《威風凜凜進行曲》、《大提琴協
　　　　奏曲》、《弦樂小夜曲》等

Elgar: Salut d'amour,
Itzhak Perlman

英國有莎士比亞，全世界的人都要學習說英文。然而，英國的作曲家在哪裡？

英國人忙著看書、航海，卻忘了音樂？

從巴洛克時代，英國一直等待一位具代表性的作曲家出現，到了十九世紀中葉，終於誕生了艾爾加。有沒有注意到，他的姓氏前還有一個皇室給的尊稱：Sir。

艾爾加的父親是小鎮教堂裡的管風琴師、調音師、小提琴跟鋼琴老師，還開了一家音樂教室，只要是有關音樂的事，都由他父親全包了。母親是一位喜歡藝術而且溫柔的家庭主婦，家裡有

七個兄弟姊妹，艾爾加排行老四。

基本上，這樣的家庭通常無法給每一個小孩優渥的教育環境，艾爾加很認分，十六歲就自力更生，不但繼承父親管風琴師的工作，也教鋼琴，並在樂團裡拉小提琴，後來還曾遇過捷克的德弗札克來指揮。每天白天辛勤的工作，而最愉快的事情就是夜深人靜時，終於可以專心作曲，這是他從十歲就維持下來的習慣，從小歌曲開始寫，後來又寫了交響曲、協奏曲、進行曲等。艾爾加寫的《威風凜凜進行曲》幾乎就像英國的第二首國歌呢！當然這都是後來發生的事。

艾爾加努力了一段不短的時間，讓自己的音樂被聽到，有一個人是他的最佳支持者——愛麗絲，她原本是艾爾加的鋼琴學生，是一位將軍的女兒，不但教養好，也會寫德文詩。兩人的家庭環境雖然懸殊，但愛麗絲一點都不

怕吃苦，還寫了一首詩來表達她對這份愛情的堅定信念，艾爾加深受感動，提筆寫下一首小提琴曲：《愛的禮讚》（Liebesgruss；德文題名）。這首曲子非常優美動人，原本是以愛麗絲熟悉的德語來命名，但法國的出版社堅持要得到出版權，於是曲名改成法文：Salut d'amour。愛麗絲原本就愛戀著艾爾加，完全不顧外界的阻撓，在這首充滿愛的樂曲之下，兩人順利結婚，馬上就生了唯一的女兒。而這首《愛的禮讚》也成為艾爾加最有名的樂曲，只要是婚禮慶典，一定會演奏這首流暢迷人的幸福旋律。

艾爾加不但被皇室嘉勉（名字前面有「Sir」），劍橋大學也賜予他榮譽博士。

誰能想到一個在印象中充滿階級意識的英國，為她發聲的是這位從小就自立自強的小鎮教堂裡的音樂家？

謝謝艾爾加先生的毅力，讓我們也聽到幸福的呼喚。

22 盡你所能的去愛

曲名：愛之夢（Liebestraum）

作曲家：李斯特（Franz Liszt, 1811-1886）

向作曲家 Say Hello！

個性：自由奔放浪漫、慷慨對待優秀的
　　　　年輕音樂家

家鄉：匈牙利多波利昂（Doborjan）

家庭：一生未婚（有伴侶）、三個小孩

代表作：《匈牙利狂想曲》、《鐘》、
　　　　　《巡禮之年》鋼琴曲集等

*Liszt: Liebestraum no.3 in A-flat major,
Evgeny Kissin*

　　李斯特是蕭邦的朋友，兩人年紀相仿，在巴黎都是外國人的身分，蕭邦是波蘭人，李斯特是匈牙利人，都是鋼琴家與作曲家。

　　李斯特因為父親早逝，需要負擔家裡的經濟，很早就開始自力更生，先是教鋼琴維生，後來是獨奏會演奏。因為他的舞臺魅力實在無人可擋，音樂會場場爆滿，一有時間，他就忙著作曲，結交各方菁英好友。他最敬佩的人是

樂聖貝多芬，在貝多芬過世後，貝多芬的家鄉波昂發起募款樹立一座貝多芬雕像，李斯特是第一位捐款人，開幕時也到場去指揮音樂會，一生馬不停蹄，就為了讓全世界的人都喜歡古典音樂。

不過李斯特最偉大的地方是他對學生的慷慨，在開始有演奏收入之後，便分文不取學生的學費，對於學生，不只音樂，也會給他們生活上的指引，例如法國的馬斯奈，挪威的葛利格，他們都曾受教於李斯特，而且遵循老師李斯特教導的方向，在音樂的人生裡找到清晰的目標。

愛心滿滿的李斯特，想當然爾有數不盡的愛情故事，不過這都是他私人的事情。李斯特對於感情的看法都藏在《愛之夢》第三首夜曲：《盡你所能的去愛》。這首歌寫得好美，以至於李斯特後來覺得只有一首還不夠，去除了聲樂部分，用自己的風格和高超的技巧編成鋼琴曲，樂曲

一開始就像潺潺流水，後來成洶湧成澎湃的大海，充分表
露出這位古典音樂世界裡最奇特的才子的感情祕密。浪漫
的第一課，就從《愛之夢》開始。

23 我愛大調，你愛小調

曲名：愛之喜（Liebesfreud）；愛之悲（Liebesleid）

作曲家：克萊斯勒（Fritz Kreisler, 1875-1962）

向作曲家 Say Hello！

個性：溫暖迷人，就跟他的音樂一樣

家鄉：奧地利維也納（Vienna）

家庭：婚姻一次，無子

代表作：《中國花鼓》、《維也納綺想曲》、
　　　　《美麗的羅斯瑪琳》

Kreisler: Liebesleid,
Fritz Kreisler

有人說音樂是時間的藝術，它在瞬間表達，直接打動
人心。

古典音樂的傳統調裡分成大調（major key）與小調
（minor key），如何去分別呢？那就來問問克萊斯勒先生。

克萊斯勒是維也納一位醫生的兒子，
從小就是小提琴天才。然而父親還是期待
他成為醫生。他乖乖的
念了醫學院，也有執
照可以行醫，然而到了
節骨眼，他還是想
當小提琴家和作
曲家。

維也納的人
堅持的說：「維也

納的華爾滋跟其他地方的華爾滋不同」，因為這個城市被稱為「夢幻的城市」（City of Dream），所有的事物都有一種像在夢裡的「舒適氣氛」，於是克萊斯勒也運用了這樣的氛圍，寫了兩首全世界最有名的小提琴華爾滋：《愛之喜》與《愛之悲》。

《愛之喜》是以大調譜寫的華爾滋，一開始的和弦就是打開你的心房去感受幸福，樂曲中間穿插著優美的歌曲旋律。

《愛之悲》則是小調華爾滋，以有點多愁善感的小提琴獨奏唱出旋律，中間也有高昂的情緒，最後還是回到有點悲傷的小調。

兩首有關喜悅與悲傷的音樂，清楚的大調與小調來演奏，真的是學習聆聽音樂最佳的方式。克萊斯勒這位大天才寫了無數這樣的小品，每一首都是小提琴家與愛樂者鍾

愛的樂曲。

克萊斯勒的個性和善，尤其喜歡小朋友，他每個朋友的小孩都是他的乾兒子、乾女兒，他們稱他為克萊斯勒叔叔。只要他開始拉琴，身旁的人就會不禁微笑起來，真是天生的音樂叔叔。

克萊斯勒幾乎每一首樂曲都不到三分鐘，這兩首《愛之喜》跟《愛之悲》也不例外。聽完這兩首華爾滋，「音樂是情感的藝術」的感覺就會油然而生，大調的樂音一奏，馬上就可以感覺到陽光般的喜悅；而小調的旋律一出來，你心裡另一個感受憂愁的部分就產生共鳴，這不是很神奇嗎？有機會可以聽一聽喔！

24 一生只為你的歸來

曲名：蘇爾維琪之歌（選自《皮爾金組曲》）（Solveig's Song, from〝Peer Gynt〞）

作曲家：葛利格（Edvard Grieg, 1843-1907）

向作曲家 Say Hello！

個性：人人都是好朋友

家鄉：挪威卑爾根（Bergen）

家庭：婚姻一次，一女

代表作：《皮爾金組曲》、鋼琴協奏曲、抒情小品

Grieg: Solveig's Song,
Barbara Bonney

稱葛利格為「巨人」，是因為他算是第一位為北歐這個安靜地區發「聲」的作曲家。但其實他的個子很嬌小（約 150 公分高），彈鋼琴時，普通的鋼琴椅子上

都要再放墊子，才能讓他安心彈琴。

　　葛利格的祖先是來自蘇格蘭的維京人，十七世紀時就已經來到挪威定居。後來維京人移居到挪威第二大城卑爾根（Bergen，現在人口約二十七萬）。

　　小時候，葛利格跟母親學鋼琴，而且進步神速。親戚都勸說，那一定要去德國留學吧（那時挪威才漸漸成為獨立自主的民族，還沒有音樂院）。因此小葛利格十五歲時

成為小留學生，來到德國第一家音樂院——即萊比錫音樂院——就讀。

葛利格一直有呼吸器官問題，所以一個人獨自在外地留學相當辛苦。兩年的留學時光，他非常認真的練琴、學習、聽音樂會，最後身體實在無法承受，甚至需要動肺部手術，經過這些折騰後，只好打道回府。

個性堅強的葛利格一回到北歐，馬上以鋼琴家身分到處演奏，想想那時北歐還沒有人演奏貝多芬的鋼琴奏鳴曲呢！當時他第一場音樂會就彈了貝多芬的《悲愴奏鳴曲》，鋼琴演奏的同時，也不停的作曲。他總覺得擁有美麗的湖光山色的挪威，一定會有自己的優美音樂，而這些任務好像就落在他身上一樣。

葛利格跟心愛的聲樂家表妹妮娜結婚後，兩人互相支持，剛開始時住在丹麥，最後才回到挪威。

　　他一生人緣極佳，大家都很喜歡他，例如俄羅斯的柴可夫斯基、德國的布拉姆斯都是他的好朋友，還有丹麥的童話大師安徒生也是葛利格的好友。可以想見有這些優秀的朋友在身旁鼓勵他，不成為挪威的「音樂之父」都很難。而原本沒有音樂廳的卑爾根就將國家音樂廳取名為「葛利格音樂廳」。

　　當時最著名的劇作家易卜生就邀請葛利格為他的劇本《皮爾金》寫配樂，葛利格為這齣劇寫了令人陶醉的樂曲，幾乎每一首都讓人難以忘懷，尤其是其中的女主角蘇爾維琪之歌（等待皮爾金的歸來），更是成為全世界音樂課本裡必有的曲子，因為旋律很特別，一聽就明白是來自一個寒冷但美麗的地方，還有一顆純潔可愛的心。請你安靜的聽一遍，葛利格就會成為你的北歐好朋友。

25 主角自始至終沒現身的戲劇

曲名：阿萊城姑娘組曲（L'Arlesienne）

作曲家：比才（Georges Bizet, 1838-1875）

向作曲家 Say Hello！

個性：對自己的要求很高

家鄉：法國巴黎（Paris）

家庭：結婚一次，一子

代表作：歌劇《卡門》、《C 大調交響曲》、

　　　　《阿萊城姑娘》配樂

Bizet: L'Arlesienne Suite no.1,Suite no.2,
Nathalie Stutzmann,
Royal Stockholm Philharmonic Orchestra

　　比才的父親是一位理髮師（兼賣假髮），也是聲樂老師（有點奇特的組合）。小比才是獨生子，他喜歡躲在門後聽爸爸教聲樂課，自己也跟著哼哼唱唱。父親發現小比才對音樂有特別的興趣，於是讓小比才進了巴黎音樂院。老師說：「他真是一位天才，鋼琴彈得好，寫曲子如行雲流水。」比才十七歲時，聽到老師寫的一首交響曲，他也試著寫，因為寫得太好，譜子馬上就被收藏到音樂院的圖書館。這位寫了最著名的歌劇《卡門》的作曲家過世之後，大家才發現，他竟然在這麼年輕

時，就寫了那樣成熟的大型交響曲。

　　一八五七年比才順利得到作曲家的羅馬大獎，為他贏得了在義大利度過三年的愉快時光。在溫暖的義大利期間，比才看到不同的景色和建築物，結識了很多畫家、文學家、音樂家，日記裡滿滿都是義大利的美好記憶，這是他人生中最快樂的一段時間。

　　比才回到巴黎後，努力的在歌劇院裡彈鋼琴伴奏，也寫出不少優美旋律的歌劇。對作曲家來說，最困難的事就是寫出「優美的旋律」，讓大家意猶未盡想一聽再聽，而比才所寫的每一首樂曲，都帶有這種魔力，只要聽過就會在腦海裡（還有心裡）留下印象。

　　有一次，比才為一齣戲劇《阿萊城姑娘》寫配樂（就像現在的電影配樂），故事在說法國南部富農的兒子愛上神祕的阿萊城姑娘的戀愛故事，但這位阿萊城姑娘始終都

沒有出現在戲劇裡。這齣戲劇上演之後，故事本身已漸漸為人所淡忘，但比才譜的樂曲卻傳唱下來，組曲中以《法藍朵舞曲》（Farandole）最令人印象深刻。原來是比才將阿萊城（Arles，屬於法國普羅旺斯地區）的傳統聖誕節歌曲旋律拿來當主題音樂，讓大家很容易就朗朗上口，你一定常常會聽到這旋律：la mi la si do si do la mi⋯⋯而這首《法藍朵舞曲》就成為你認識比才的關鍵曲。至於神祕的阿萊城姑娘，她也許早就出城去了呢！

26 憶起少年時的初戀

曲名：幻想交響曲第二樂章 —— 舞會（Symphonie Fantastique mov.2 Le Bal）

作曲家：白遼士（Hector Berlioz, 1803-1869）

向作曲家 Say Hello！

個性：出奇制勝

家鄉：法國依賽爾（Isère）

家庭：婚姻兩次，一子

代表作：《幻想交響曲》

Berlioz: Symphonie Fantastique mov.2,
Leonard Bernstein,
Orchestre National de France

出生在法國高山的作曲家白遼士，父親是一位醫生，從小在家由父親教育到十二歲。父親是一位浪漫的科學家，不但希望兒子可以跟自己一樣當醫生，而且上自天文、下至地理，無所不知，還要會演奏樂器。於是小白遼士最喜歡的事情就是望著地球儀，想像到全世界邊旅行，邊彈吉他和作曲。甚至為了聽音樂，會自己到教堂裡去聽彌撒，連神父都驚訝一個孩子有這樣的熱情。

不過，白遼士十八歲時，還是乖乖到巴黎去念醫學院，沒想到第一堂課拿到手術刀，一見到血，整個人

就昏過去了。心軟如綿羊的他，其實心想的是到巴黎音樂院學作曲，父母親十分失望，甚至母親覺得兒子中邪了。幸好父親捨不得白遼士，畢竟是從小自己親自教的，所以還是偷偷塞錢給兒子學音樂，其餘生活費之類的白遼士要自己想辦法。

持續小時候那份對音樂的熱情，白遼士排除萬難進了音樂院，並考上作曲家最高殊榮羅馬大獎，回到巴黎完成了他一生唯一的一首交響曲：《幻想交響曲》。這首交響曲有五個樂章，佐依子建議先聽第二樂章——舞會。

在這個樂章中，你會聽到用兩架豎琴和樂團一起演奏，這在當時可是創舉喔！白遼士說這個樂章是他回憶十二歲時去舅舅家度假，看見穿著粉紅色舞鞋的表姊，瞬間就迷上了（這應該是白遼士的初戀）。這個樂章只有五分多鐘，卻可以聽見這位想像力豐富的作曲家在放下手術

刀之後，將小時候種種經驗的回憶，寫進交響曲時的興奮感……

　　你知道嗎？白遼士二十七歲完成這首交響曲，直到六十歲身邊的人都過世之後，還去找過這位初戀的表姊呢！表姊記得他嗎？賣個關子。

27 晶瑩剔透的舞蹈

曲名：獻給早逝公主的孔雀舞（Pavane Pour une Infante Défunte）

作曲家：拉威爾（Maurice Ravel, 1875-1937）

向作曲家 Say Hello！

個性：神祕的紳士

家鄉：法國錫布（Ciboure）

家庭：一生未婚

代表作：《波麗路舞曲》、《鵝媽媽組曲》、小奏鳴曲

Ravel: Pavane Pour une Infante Défunte,
Leonard Slatkin,
Lyon National Orchestra

　　拉威爾是目前法國音樂會裡，作品被演奏得最頻繁的作曲家。也就是說他的曲子是最受歡迎的，但他活著的時候，可不完全是這樣喔！

　　拉威爾有一對深愛他的雙親，父親是來自瑞士的工程師暨發明家，母親是出生於西班牙與法國邊界的勇敢姑娘，這樣的結合生下了一位也是個性很獨特的孩子（亦即拉威爾），底下還有一個弟弟，是工程師也是畫家。整個家庭和樂融融，尤其當父親知道拉威爾想當作曲家時，更是大為鼓勵，常帶他去看新奇的藝術展覽與認識藝術家，

擴展孩子的視野。

後來拉威爾順利進入巴黎音樂院就讀,鋼琴彈得很好,但他想當作曲家,於是報考羅馬大獎(這是所有作曲家的必經之路),沒想到報考了五次都沒有得獎,可是拉威爾的音樂早已受到音樂界的矚目,卻因評審們之間的紛爭,讓拉威爾淪為犧牲者。這簡直是荒謬到極點,惹火了整個巴黎的熱情藝術家,連最有名的作家都在報上寫文章捍衛這位作曲家。

然而我們的拉威爾先生怎麼說呢?他說:「我只寫我喜歡的音樂,別人不喜歡,是他家的事。」啊!帶著家庭滿滿的愛而長大的小孩果然充滿自信。他的老師——佛瑞,就是在背後全力支持他的人,佛瑞老師寫曲的風格雖然跟拉威爾不同,但天才總是能看到另一位天才。果然,拉威爾離開音樂院後,各國都爭相邀請他發表作品,最遠

還去過最喜歡的北美洲，四個月的旅行為他賺了滿滿的荷包，以及名聲。

拉威爾在公開音樂會時，只演奏一首他自己寫的曲子，其他則讓別人演奏，這首招牌歌就是一首《帕望舞曲》。記得嗎？他的老師佛瑞寫過一首，但是拉威爾卻給它取了一個有趣的名字：《獻給早逝公主的孔雀舞》。這首曲子優雅得像透明的水晶，因為曲調太優美動人，後來更改編為管絃樂演奏，讓更多人聽到這首經典之作。

有家庭的愛與老師的關懷的小孩，果然勇敢不懼喔！拉威爾就是好例子。

28 獻給知音的禮物

曲名：第十五號華爾滋（Waltz no.15）
作曲家：布拉姆斯（Johannes Brahms, 1833-1897）

向作曲家 Say Hello！

個性：對朋友最好，喜歡開玩笑
家鄉：德國漢堡（Hamburg）
家庭：一生未婚
代表作：《搖籃曲》、《第五號匈牙利舞曲》、
　　　　《第三號交響曲》等

Brahms: Waltz in A-flat major, op.39 no.15,
Evgeny Kissin

出生於德國港口漢堡的布拉姆斯，其實下半輩子都在維也納生活，他一生單身，靠的就是朋友，出門在外，交到知心朋友是很重要的事情。

　　對十九世紀的作曲家來說，在工作上最重要的關鍵人物之一是音樂評論家，運氣好的話，與自己作品有共鳴的，就會寫正面的評論（其實就是描述作品本身的架構與價值）。布拉姆斯在維也納有一位知音者就是漢斯利克，他是當時最有分量的樂評，也擔任維也納大學的音樂美學教授。他個人出生於音樂家庭，彈鋼琴，熱愛莫札特、舒

曼與布拉姆斯的音樂。布拉姆斯因為有這樣的知音，所以常常只要完成一首新曲子，就會先彈給漢斯利克聽，這對作曲家來說，就像是他的另一雙耳一樣重要呢！

還有他倆也一起擔任國際作曲比賽的評審，這一切都是為了要發掘優秀的作曲家，讓他們不會成為遺珠之憾，捷克的德弗札克就是布拉姆斯跟漢斯利克在比賽時發現的天才，不但提供德弗札克出版作品的機會、豐厚的獎金，還邀請他到世界各地去發表作品。當初要是沒有這個比賽，也許到今天我們都還沒辦法認識德弗札克呢！那豈不是太可惜了！

一起做了這些有意義的事，布拉姆斯獻給漢斯利克兩人都可以享受的禮物：《鋼琴四手聯彈華爾滋》十六首。其中的第十五首，簡直就是天外飛來一筆的旋律，只要聽過一遍，就很難忘記，而且會想一彈再彈。這些華爾滋鋼

琴曲一出版，馬上受到所有愛樂者的喜歡，有鋼琴的人都買了譜。體貼的布拉姆斯希望小朋友也可以彈，所以又寫了簡易的版本，後來也有管絃樂的版本、小提琴獨奏的版本。好音樂不寂寞呢！

29 夢幻的兒時回憶

曲名：夢幻曲（Träumerei），選自《兒時情景》
　　　（Kinderszenen）
作曲家：舒曼（Robert Schumann, 1810-1856）

向作曲家 Say Hello！

個性：從不吝嗇稱讚別人，尤其是同行

家鄉：德國慈維考（Zwickau）

家庭：結婚一次，妻子為著名鋼琴家
　　　　克拉拉・舒曼（Clara Schumann,
　　　　1819-1896），育有八子

代表作：鋼琴曲集《兒時情景》、《森林情景》、
　　　　交響曲《萊茵河》等

Schumann: Träumerei,
Vladimir Horowitz

舒曼先生出生於德國東邊的城市，距離工業重鎮、也是出版中心的萊比錫很近。

父親是作家、翻譯家，自己也經營出版事業，可以想像這是一個充滿「書香」的家庭，加上舒曼對音樂有著極高的興趣，簡直就像擁有一雙藝術的翅膀：一邊是文學，一邊是音樂。父親對兒子的興趣也十分支持。只是父親早逝，母親只好告訴他必須念法律系，將來能繼承家業。

舒曼先去萊比錫大學就讀，但是都待在宿舍中彈鋼琴唱歌，母親讓他轉學到海德堡，他仍然彈琴唱歌，一點都不想去上課。母親拗不過他，最後

只好將他送到鋼琴老師維克先生那裡（以前拜師學藝都要住老師家喔），從此舒曼百分之百踏上音樂家的道路了。

舒曼不但勤奮的彈鋼琴（彈到手都受傷），還能將腦海裡有的影像、文字，全部化為音樂。每一個人、每一件事都是一首樂曲，甚至還組成一個想像的俱樂部，捍衛著藝術。他的腦子就像二十一世紀的網路一樣，延伸再延伸，還創辦了全世界第一本古典音樂雜誌，自己寫、自己採訪，忙得不可開交。但作曲時，便必須處於絕對安靜的環境，筆下的音符串成偌大的宇宙，而且能穿越時空。

舒曼覺得小朋友應該要有屬於自己的音樂來演奏，所以寫了兩組都附有想像力標題的樂曲送給小朋友。其中一組是《兒時情景》，共十三首。

創作這些作品時，舒曼還未結婚，他只是希望小朋友或初學鋼琴的人可以在鋼琴上彈奏優美的樂曲。由於舒曼

本身也是文學家，他以說故事的方式來指引小朋友彈這些曲子。第一首是〈異國他鄉〉，第二首是〈離奇的故事〉，都是讓小朋友一看到標題，就能將這幾首差不多三分鐘的曲子充分表達出來的音樂。

這是十九世紀的新創舉，因為古典音樂終於走入了平常人的家庭，不再是王公貴族的專屬藝術。

〈夢幻曲〉是第七首，也是鋼琴家們最愛的一首，俄羅斯最有名的鋼琴家霍洛維茲（Vladimir Horowitz）每一場獨奏會最後的安可曲（音樂家在演奏完節目單上的曲子之後，送給聽眾的曲子。Ancore，意思就是「再來一曲」），一定是這首〈夢幻曲〉。這首〈夢幻曲〉是他的貼心提醒：「作夢」也是生活的一部分喔！

30 姊弟情深的音樂日記

曲名：無言歌（Lieder ohne Worte）

作曲家：芬妮・孟德爾頌（Fanny Mendelssohn, 1805-
1847）

向作曲家 Say Hello！

個性：熱愛音樂，忠於家庭

家鄉：德國漢堡（Hamburg）

家庭：婚姻一次，一子

代表作：《鋼琴三重奏》、《四季》、
《無言歌》

*Felix Mendelssohn: Frühlingslied,
Daniel Barenboim*

　　在少子化的時代裡，有兄弟姊妹的家庭是很令人羨慕的，因為學習「分享」和「溝通」是人類成長過程中很重要的一環。

　　孟德爾頌的家庭是很熱鬧的，也許跟家族是猶太人有關係。猶太人最重視的事就是家庭的親密度，孟德爾頌的祖父是猶太教學者，祖母熱愛音樂，父母也都和藹慈祥，總共有四位兄弟姊妹，彼此感情都很好，跟著祖母參加巴哈合唱團，每星期在家裡也都會舉行沙龍音樂會，這樣的環境養成了孟德爾頌對待朋友都十分熱情的個性。

　　孟德爾頌最好的朋友是大他四歲的姊姊芬妮。

　　芬妮跟孟德爾頌都跟同樣的老師學音樂與文學，兩人的天分據說不分上下，但是十九世紀上半葉的歐洲，女孩子不被鼓勵有自己的事業與專長，只需要當一位稱職的母親與家庭主婦就夠了，跟現代很不同呢！甚至連孟德爾頌那樣開通又富有的家庭，芬妮作曲想要以自己的名字來發表都還被禁止。但是芬妮不會因此就對藝術失去興趣，她跟弟弟一樣努力，兩人一起讀《莎士比亞》，一起演奏四手聯彈，也彼此寫鋼琴小品，每首小品都有很可愛迷人的個性，因為達到一定的數量，後來出版時就稱他們為《無言歌》（Lieder ohne Worte，德文的意思就是沒有歌詞的歌曲），每一首都短短的兩、三分鐘而已，很受一般家庭的歡迎。

　　《無言歌》中有幾首特別有名，像《春之歌》，就

是弟弟孟德爾頌以鋼琴的琶音來代表春天時潺潺流水的聲音，加上鳥兒的叫聲，彈了一次，就很難忘記旋律，會一彈再彈。在十九世紀的歐洲家庭裡，有鋼琴的客廳就是私人小音樂廳，而孟德爾頌與芬妮寫的《無言歌》是必彈曲目呢！

可以想像晚上一家人一起彈《無言歌》，說著一天發生的事情，之後彼此道晚安，這是多麼美好的事情。至於哪一首是姊姊或弟弟寫的，他們本人並不在意，我們好好彈、快樂聽便是。

你們家有鋼琴嗎？別把它當成家具喔！彈一首《春之歌》，家庭也能很可愛哦。

31 如銀波蕩漾的優雅舞步

曲名：美麗的藍色多瑙河
（An der schönen, blauen Donau）
作曲家：小約翰史特勞斯（Johann Strauss Jr, 1825-1899）

向作曲家 Say Hello！

個性：積極，堅持當音樂家的信念，被稱為
「華爾街之王」
家鄉：奧地利維也納（Vienna）
家庭：結婚三次，無子女
代表作：《美麗的藍色多瑙河》、
《皇帝圓舞曲》、
《維也納森林》等華爾滋

Strauss Jr: An der schönen, blauen Donau,
Wiener Philharmoniker

　　巧遇有名的人，我們總是會興奮的要求簽名。有一次，一位貴婦看見大作曲家布拉姆斯，趕緊拿著自己手上的扇子懇求：「大師，寫幾個音符送我吧！這將是我的人生大禮呢！」喜歡開玩笑的大師在他的白鬍子後面笑了幾聲說：「沒問題」，然後他寫下：「Do mi sol sol……」邊寫邊說，「可惜這首曲子不是我寫的。」

　　原來這是布拉姆斯的好友，比他年長八歲的華爾滋之王史特勞斯先生寫的《美麗的藍色多瑙河》開頭的三個音。

　　維也納被稱為音樂之都及夢幻之都。史上最著名的作曲家、最受歡迎的畫家、文學家都在這裡相聚、成長。圍繞他們的是這條多瑙河，多瑙河由西向東流經了十個國家，十六個城市，但是浪漫的維也納人將多瑙河帶進華爾滋，而且用了三個聽起來最簡單的四個音符開始：Do mi sol sol……誰能忘記這樣的開始呢？還有誰能拒絕這樣美妙的邀舞？

　　華爾滋原來是來自民間的三拍子舞蹈，人們在晚餐之餘或是聚會時，就能以鋼琴演奏。但身為小提琴家的史特勞斯，因為父親是華爾滋樂團的指揮，他以青出於藍的姿態，將華爾滋音樂以樂團方式帶到宮廷裡，演奏規格擴大，甚至俄羅斯都慕名請他到俄國宮廷進行常態演奏。就這樣，維也納的華爾滋聲名遠播，尤其是這首《美麗的藍色多瑙河》，當維也納兒童合唱團到世界各地演出時，一

定會被指定為演唱歌曲，因為旋律是如此的平易近人，好像聽了之後也會變得高雅動人呢！

　　維也納的華爾滋跟世界上所有的華爾滋都不同喔。然而不同之處在哪裡呢？

　　維也納人雖然跟德國人一樣說德語，但他們有不同腔調，維也納人說德語好像在唱歌一樣，常常最後一個聲音會往上揚，跳舞當然也是喔！在三拍子的華爾滋裡，維也納華爾滋的第一拍會有一點點猶豫，然後才開始向前，那就是她優雅的開始，因為之後所有的舞步，就像河水水面銀波蕩漾般令人目眩神迷。這也是為何每年的新年，全世界的人都要看維也納新年音樂會的轉播，因為只有他們知道多瑙河如何跳華爾滋，你也可以試看看喔！Do mi sol sol，sol sol，mi mi……

32 被遺忘的牧羊女

曲名：《羅莎孟德》芭蕾音樂（Ballet from 'Rosamunde'）

作曲家：舒伯特（Franz Schubert, 1797-1828）

向作曲家 Say Hello！

個性：熱愛朋友，被暱稱為「小香菇」

家鄉：奧地利維也納（Vienna）

家庭：一生未婚

代表作：《歌曲野玫瑰》、《菩提樹》、
第八號交響曲《未完成》

Schubert: Rosamunde Ballet in G,
Janos Kovacs,
Budapest Philharmonic Orchestra

舒伯特的音樂脫離了王公貴族與純宗教性，走進了每個人的家中，只要客廳裡有一架鋼琴，舒伯特的音樂就是家裡最好的朋友，只要每個人有椅子坐，其他就交給舒伯特吧！

舒伯特一生漂泊，居無定所，有時住老家，但大部分是寄住朋友家。但每天持續作曲是他不變的習慣，也難怪塞在老家抽屜裡的第九號交響曲譜子，在他過世十年後才

被哥哥發現。所以他寫的大部分作品，有生之年都沒有發表，但是只要有發表，都會受到愛樂者的喜歡，例如這部為戲劇《羅莎孟德》創作的配樂，裡面每一首曲子都常在音樂會裡演奏，尤其是其中的芭蕾音樂。

故事在描述牧羊女羅莎孟德是一位被皇室拋棄的公主，故事的最後被找回皇宮去恢復身分。這齣戲劇因為舒伯特寫的配樂寫得太好聽了，演出完畢後，沒有人記得劇情，也極少上演，只有舒伯特的音樂還被記得。

舒伯特的音樂都有貼近人心的特質，是芭蕾舞者最喜歡跳的音樂，而且別忘了，舒伯特是一位生於維也納、死於維也納的音樂家，他的音樂裡飽含著維也納獨特的「搖擺」節奏，剛開始時猶豫不決，沒多久就像一位天生的舞者，跳著一支無憂無慮的舞曲。

這首《羅莎孟德》芭蕾是管弦樂團在音樂會最後安可

曲的最佳作品，當大提琴開始搖擺節奏，小提琴演奏出旋律，木管開始呼應，你會感受到舒伯特可愛的樣子。

　　誰是羅莎孟德？大家都忘記了，只有舒伯特的音樂留在腦海裡，餘音繞梁啊！

33 餘音繞梁不絕的傑作

曲名：第二號小提琴協奏曲（Violin Concerto no.2）
作曲家：維尼奧夫斯基（Henryk Wieniawski,
1835-1880）

向作曲家 Say Hello！

個性：拚命三郎
家鄉：波蘭盧比林（Lublin）
家庭：婚姻一次，七個小孩
代表作：《華麗的波蘭舞曲》、《傳奇曲》、
《第二號小提琴協奏曲》

Wieniawski: Violin Concerto no.2,
Shlomo Mintz

維尼奧夫斯基（以下簡稱維尼）跟蕭邦一樣出生於波蘭。

維尼的父親是猶太人，繼承了原本是理髮師兼牙醫的祖父的工作，只是父親去念了醫學院拿到學位，成了正式的醫生，也娶了醫生的女兒，結婚後生下了小維尼。

小維尼從小就顯露出小提琴方面的天分，不到九歲就考上巴黎音樂院，但是他既不是法國人又年紀太小，不符合進巴黎音樂院的條件，但校方實在無法放棄這位天才兒童，於是破例讓小維尼入學。

除了演奏小提琴，維尼也希望當一位作曲家，他在小提琴演奏技巧上，發現了前所未有的艱難技巧，加上天生對旋律的創作直覺極佳，寫出來的樂曲對小提琴家極具挑戰性，對愛樂者而言更是一大享受。

維尼在寫完曲子後，就跟小兩歲的鋼琴家弟弟一起發表多場演奏會，沒有多久，整個歐洲及俄羅斯都搶著要聽維尼的音樂會。這時，維尼遇見了一位美麗的姑娘依莎貝拉，原本依莎貝拉的父母親非常反對他們的結合，認為音樂家難以養家活口。但是，依莎貝拉的父母在聽了維尼演奏自己譜寫的樂曲之後，感動得流下淚來（毫不誇張），馬上同意他們的婚事。而維尼跟依莎貝拉的生活也很幸福，有五個小孩，最小的是女兒，後來也是作曲家兼服裝設計師呢！

維尼寫的樂曲，每一首都好好聽，第一次聽的人，鼓

勵從第二號小提琴協奏曲入門，這首曲子是維尼二十一歲就完成的（真是天才），個人覺得第二樂章是最美的，好像小提琴在唱歌一樣，相信你也會因維尼先生而愛上小提琴音樂！

34 超越時空的義大利女孩

曲名：古老舞蹈組曲：《義大利女孩》
（Ancient Dances: Italiana）
作曲家：雷斯彼基（Ottorino Respighi, 1879-1936）

向作曲家 Say Hello！

個性：勇於向過去挑戰
家鄉：義大利波隆那（Bologna）
家庭：婚姻一次，無子
代表作：《羅馬之泉》、《鳥的組曲》等

Respighi: Italiana,
Herbert von Karajan,
Beriner Philharmoniker

　　身為義大利的藝術家，總像背負著沉重的歷史包袱，然而作曲家雷斯彼基（我們稱他小雷）卻有著承先啟後的樂觀風格，他的音樂裡永遠有一種會讓你聽了心花怒放的元素。

　　小雷出生於義大利北邊擁有世界最古老大學的波隆那，父親是音樂老師，自然而然也讓小雷學鋼琴，但父親總覺得小雷有點散漫。直到有一天，爸爸回到家，聽到有人在彈舒曼的作品，才知道原來小雷都會將爸爸的譜子拿來視譜，這是對音樂很熱中的孩子才會做的事，小雷也會

拉小提琴與中提琴,是樂團與室內樂的好手呢!

　　想要出去看世界的小雷,二十一歲就被俄羅斯聖彼得堡的皇家樂團錄取為中提琴首席。除了樂團,小雷還跟當時的交響樂大師林姆斯基 - 高沙可夫(寫《天方夜譚》的海軍軍官作曲家)學作曲。想想在十九世紀時,俄羅斯作曲家要到義大利尋找靈感,而二十世紀是義大利作曲家到俄羅斯呢!地球真的是圓的,而且不停的轉動呢!

　　最有世界觀的林姆斯基 - 高沙可夫老師有小雷這樣的學生,一定很有趣,因為小雷對語言與古老的音樂有極深的研究,這對作曲家來說是最大的資產。老師跟他說:「你回義大利一定有寫不完的曲子,光是將這些文藝復興時代留下來的作品重新整理,就有發揮不完的元素,你真是幸運兒啊!」

　　小雷回到義大利,住在永恆之城羅馬,還擔任最著名

的聖西契里亞音樂院院長，他不僅將早期文藝復興時期作曲家的作品重新編曲，成為當代樂團可以演奏的聲音，還把義大利的風景（松樹、噴泉、鳥兒等）、畫家的作品，都納入讓人眼睛一亮的樂曲，更改編早期作曲家寫的歌劇，因為現代已經有更多的樂器可以演奏更豐富的音色。他馬不停蹄的做這些事，讓更多古老的音樂可以重見光明。

就因為小雷的努力，有一首好好聽的舞曲（來自文藝復興時代），只是作曲家是誰已不可考，小雷將它編到古老舞蹈組曲裡，這首叫做《義大利女孩》的舞曲，只要你一聽就會愛上。好像穿越時空，看到一位身著優雅長袍的女孩在跳一支青春舞曲，他的節奏跟我們的心跳一樣，是最適合聆聽的，希望你也會喜歡上小雷，他真的很可愛。

35 像夢境般的溫柔樂聲

曲名：棕髮女孩（La fille aux cheveux de lin）
作曲家：德布西（Claude Debussy, 1862-1918）

向作曲家 Say Hello！

個性：永遠創新
家鄉：法國巴黎（Paris）
家庭：婚姻兩次，一女
代表作：《海的交響詩》、《兒童天地》、
　　　　《快樂島》

Debussy: La fille aux cheveux de lin,
Jean-Yves Thibaudet

　　德布西先生有個很豐富的人生，八歲遇上普法戰爭，就被送到親戚家去住，才能專心學鋼琴。十八歲念音樂院時開始交了一位女朋友白瑪麗，他們濃厚的友誼維持了八年之久。之後雖然分開了，但德布西經常會想起白瑪麗，無論看到一首詩、一幅畫、一個風景，甚至葉子在風中翻飛的聲音，都會提醒他白瑪麗的倩影，想到她捲捲的金髮和美妙的歌聲（白瑪麗是女高音）。

　　德布西希望寫出如詩如畫的鋼琴曲，所以當他在創作鋼琴前奏曲時，並不

像過去的作曲家那樣以音樂的調性去寫，而是以當下的情境創作音樂。

三十八歲那年，德布西讀到一首詩，其中描述的簡直是他對白瑪麗的印象，右手起手開始彈著鋼琴的黑鍵，兩個小節之後左手和弦一按下去，就成為這首《棕髮女郎》的主題，接下來就如行雲流水般，短短不到三分鐘，是他對白瑪麗溫柔的回憶。右手大部分是彈在鋼琴黑鍵上，就像是來自遠方的音樂，像夢境一般的樂聲。

這首曲子寫出來後，德布西一直遲遲不願出版，好像深怕別人看出他心中的祕密——年少輕狂留下的一道痕跡。但是，回憶歸回憶，好的作品還是要公諸於世，聽完這首《棕髮女郎》之後，彷彿可以看到德布西的微笑，因為感覺太幸福了，所以現在成為德布西所有作品裡最常被錄音的樂曲，可見大家都有共鳴喔！

棕髮女郎，或許也可以是你的最愛喔！（我是說樂曲啦！）

36 雨過天晴的玫瑰花瓣

曲名：雨中庭園（Jardin sous la pluie），選自《版畫》
（Estampes）

作曲家：德布西（Claude Debussy, 1862-1918）

向作曲家 Say Hello！

個性：永遠創新
家鄉：法國巴黎（Paris）
家庭：婚姻兩次，一女
代表作：《海的交響詩》、《兒童天地》、
《快樂島》

*Debussy: Jardin sous la pluie,
Sonosuke Takao*

　　德布西跟他的年輕學生說：「你想聽最好聽的音樂嗎？去聽葉子在微風中顫抖的聲音，去聽流水的聲音，去聽鳥兒的聲音，那些是最美的音樂，當你聽過這些聲音，它們會留在你的腦海裡的『聲音銀行』裡，當你想使用它時，它就會自然的出現，那就是想像力，想像力不是憑空想像，而是一種記憶的散發。」

有一次德布西的畫家朋友在法國北邊諾曼第幫德布西畫肖像時，外面竟然開始狂風暴雨。諾曼第靠海，當天氣惡劣時是很令人難受的，然而在音樂家的筆下，它成為

一幅色彩分明的鋼琴版畫：滴滴答答的雨聲隨著狂風散落在花園裡，與花兒們對抗著；在屋裡看著雨景的人們，想到小時候媽媽安慰害怕的小朋友所唱的兒歌：「別到森林裡去喔……小朋友快快睡喔！」（德布西巧妙的在這首《雨中庭園》裡將兩首法國兒歌藏在曲子裡），之後沒多久，暴風雨停了，庭園裡剩下玫瑰花瓣上的雨珠，慢慢的滴著，最後陽光露出臉來微笑了。

這首《雨中庭園》是彈鋼琴的人一開始接觸德布西作品時都會彈的一首樂曲。德布西本身是一位精湛的鋼琴家，他寫的鋼琴曲都很順暢，只是風格很特別，需要以嗅聞香味般的方式來詮釋或欣賞。聽起來好像很抽象，但只要一抓到訣竅，就會像我一樣愛上這首《雨中庭園》，而且再也不會埋怨下雨天。

動感系──

激發心靈的動力

37 宏偉莊嚴的歡呼

曲名：哈雷路亞（Hallelujah），選自神劇《彌賽亞》
（Messiah）
作曲家：韓德爾（George Friedrich Händel, 1685-1759）

向作曲家 Say Hello！

個性：仁慈慷慨、熱心助人
家鄉：德國哈爾（Halle）
家庭：一生未婚
代表作：神劇《所羅門王》、《水上音樂》、
《皇家煙火》

Händel: Hallelujah,
Royal Choral Society

　　有一首樂曲，只要一演奏（唱），觀眾會全部自動站
起來。

　　十八世紀時，愛爾蘭曾發生饑荒，很多人因而死去，
生存下來的很多孩子卻失去了父母。韓德爾知道後，便舉
辦慈善音樂會，邀請重要人士到場，以便募款成立孤兒
院。於是他用短短的二十四天完成一部約三個多小時的鉅

作《彌賽亞》（救世主）來舉辦音樂會，募到了成立孤兒院的經費。

《彌賽亞》全曲分成三部分：耶穌降臨的預言與誕生、耶穌為人類的犧牲、耶穌的復活，而〈哈雷路亞〉大合唱是第二部分最後一道，全曲氣勢就像尼加拉瓜瀑布般壯麗。這部作品一開始原先是一場慈善音樂會，但恰逢復活節，便以基督教《聖經》裡的章節串聯成救世主的故事。中間有一段大合唱〈哈雷路亞〉（讚美主），旋律莊嚴且熱情，首演造成轟動，在倫敦演出時，因樂曲實在太宏偉莊嚴，在現場聆聽的國王便不由自主肅然起立，一般百姓當然跟著起立。於是兩百多年來，只要《彌賽亞》演出到〈哈雷路亞〉，觀眾就會自動起立聆聽，成為非常特別的傳統。

充滿愛心的韓德爾年輕時就從德國搬到英國去，一直

是孤家寡人。幼年時只是彈家中的鋼琴，但很快就展現了音樂天分，七歲便在教會中接受音樂教育。之後在宮廷當樂師時，學習了華麗豐富的宮廷音樂。韓德爾也寫歌劇，他回憶在寫《彌賽亞》時，好像身處天堂一般，一首首流暢的樂曲信手捻來，尤其寫到〈哈雷路亞〉時，滿臉淚痕，那是幸福的眼淚，有如身在天堂一般，所以在整部作品的結尾，他以拉丁文寫上：「這是神的榮耀！」

　　多麼謙卑又慈祥的韓德爾！

　　如果有機會到英國倫敦的國家肖像藝廊，裡面有一幅韓德爾的畫像，他望著一本譜子，兩眼無神（當時他已失明），那本譜子就是《彌賽亞》，那是給了孤兒溫暖，並且讓國王感動的樂曲。

　　謝謝韓德爾先生！

38 義大利的驚嘆號

曲名：翡冷翠的回憶（Souvenir de Florence）
作曲家：柴可夫斯基（Pyotr Tchaikovsky, 1840-1893）

向作曲家 Say Hello！

個性：很細心，喜歡寫信
家鄉：俄羅斯沃特金斯克（Votkinsk）
家庭：結婚一次，無子女
代表作：芭蕾舞音樂《天鵝湖》的《羅密歐
　　　　與茱麗葉幻想交響詩》、《第六號
　　　　交響曲：悲愴》等。

Tchaikovsky: Souvenir de Florence,
Borodin/Talyan/Rostropovich

對於居住在寒冷的俄羅斯作家柴可夫斯基來說，度假就是到溫暖的的義大利去取暖。

柴可夫斯基非常幸運，在他的音樂人生裡出現了一位貴人，當然這也是他努力的結果。原本柴可夫斯基需要花很多時間在學校教學生，經過朋友介紹，認識了一位慈善家梅克夫人，梅克夫人本身也是音樂家，嫁給一位工程師，為俄羅斯建造鐵路，賺了一筆財富。在丈夫過世之後，梅克夫人決定善用丈夫的遺產來幫助音樂家創作，最有名的被贊助者就是柴可夫斯基。梅克夫人

不但每個月固定提供柴可夫斯基生活費，讓他不用再教學生，可以專心作曲，另一方面也提供音樂家旅行的機會，感受不同溫度的刺激，讓他們寫出更多超越想像的美好旋律呢！

於是在梅克夫人的支持下，柴可夫斯基來到了義大利最具文藝復興時代精神的翡冷翠度假。翡冷翠是歐洲文藝復興的發祥地，不僅氣候宜人，人文精神豐富，聖母百花大教堂、詩人但丁的足跡……每一個角落的景色都是一個驚嘆號，集美術、音樂、雕塑等不同藝術於一身，令人驚豔的藝術成就俯拾皆是，那真是柴可夫斯基最愉快的一次假期！宜人的氣候更讓柴可夫斯基一回到俄羅斯，就將這個美好的經驗譜成《翡冷翠的回憶》。

原本這首曲子是寫給弦樂六重奏，也就是以室內樂的形式來呈現，一演出就受到愛樂者的喜歡。柴可夫斯基便

將室內樂擴大規模，再改編給弦樂團演奏，整體氣勢變得更有立體感，現在我們聽的版本大部分都是以弦樂團來演奏。

這首曲子四個樂章都充滿了旅行者的新奇心境，第一樂章像是看到翡冷翠第一眼時的驚豔，如同跳舞一般充滿興奮的心情；第二樂章是對文藝復興的思古幽情；第三與第四樂章，是被藝術與美景感動得忘乎所以，即使到最後一個樂章，都還興奮得喘不過氣來。整首曲子一氣呵成，直至最後一個音符，聽者可以充分感受到柴可夫斯基回憶的語言是熱情又冷豔的俄羅斯風格，恨不得馬上再回到翡冷翠的懷抱呢！

還沒去過翡冷翠？沒關係，先聽柴可夫斯基怎麼說。

39 聖誕節必演劇碼

曲名：芭蕾舞組曲：《胡桃鉗》（The Nutcracker）
作曲家：柴可夫斯基（Pyotr Tchaikovsky, 1840-1893）

向作曲家 Say Hello！

個性：很細心，喜歡寫信
家鄉：俄羅斯沃特金斯克（Votkinsk）
家庭：結婚一次，無子女
代表作：芭蕾舞音樂《天鵝湖》的《羅密歐
　　　　與茱麗葉幻想交響詩》、《第六號
　　　　交響曲：悲愴》等。

Tchaikovsky: Nutcracker,
Ballet in Two Acts,
Mariinsky Theatre

　　在臺灣，我們最期待的是過舊曆年、學校放假，還有壓歲錢。歐美的小朋友最喜歡聖誕節，無論是否相信有聖誕老公公，都是一個充滿喜悅與希望的節日，並且有好多好聽的音樂陪伴小朋友過聖誕節。屬於聖誕節歡樂氣氛的古典樂曲，以內含很多仙子角色的童話故事《胡桃鉗》最受歡迎，也是演出最多次的芭蕾舞劇。

　　柴可夫斯基自己沒有小孩，所以非常疼愛妹妹的小孩（就是他的外甥們），他的第一齣芭蕾舞劇《天鵝湖》就是為他們而寫，把所有俄羅斯小朋友都知道的故事，譜寫成音樂配上芭蕾舞，是多麼美妙的事啊！因此除了《天鵝湖》、《睡美人》，柴可夫斯基還希望為外甥們最期待的聖誕節創作《胡桃鉗》。

因此，當芭蕾舞團藝術總監邀請柴可夫斯基以《胡桃鉗》譜寫芭蕾舞音樂時，因為已有之前的經驗，寫來更是得心應手，《胡桃鉗》也因此成為全世界演出最頻繁的舞碼。

胡桃鉗是一位被詛咒的王子的化身，又硬又沒有生命，幸運的是，聖誕夜裡女孩克拉拉在聖誕樹旁找到他，而做了一場甜美的夢（真的很甜，裡面有糖仙子、巧克力仙子等），最後克拉拉跟王子過著幸福快樂的日子，就從聖誕節這一天開始。

這齣芭蕾舞劇在白雪紛飛的聖誕節期間，是全世界歌劇院的必演舞碼，小朋友沒看《胡桃鉗》，就像沒過聖誕節一樣，一百多年來已經成為傳統，小朋友每年對聖誕節的期待，也讓芭蕾舞者永遠不寂寞，這是多美好的事啊！

因為芭蕾舞劇實在太成功了，柴可夫斯基將其中幾段舞蹈集合為一首組曲，讓大小朋友即使不是聖誕節，仍可

以聽到令人心情超級愉悅的樂曲，連迪士尼都將其中的音樂放在動畫電影《幻想曲》裡呢！只要一聽到《胡桃鉗》的小序曲，我的心就開始砰砰跳動，感覺就像聖誕節快來了，無論有沒有聖誕老公公，一年到了這個時候，心裡就好感謝能平安的迎接新的一年。組曲中還有一首中國舞蹈哦，這是柴可夫斯基對東方的幻想，聽起來非常的可愛。

也許臺灣的十二月底是溫暖的，聽聽《胡桃鉗》，想像有雪花、有夢想的仙境，那是柴可夫斯基給小朋友最好的禮物。臺灣沒有國家芭蕾舞團，但交響樂團還是會演奏《胡桃鉗》組曲，或是鋼琴家也會演奏鋼琴獨奏的版本，其中最美的幾段：〈序曲〉、〈甜梅仙子之舞〉、〈俄羅斯之舞〉、〈阿拉伯之舞〉、〈中國之舞〉、〈蘆葦之舞〉與〈花的圓舞曲〉。當然，如果有機會看到芭蕾舞全曲，最精采的就是最後的雙人舞（Pas de deux）。Merry X' Mas!

40 父親愛無限

曲名：玩具交響曲（Toy Symphony）
作曲家：莫札特（父親）（Leopold Mozart, 1719-1787）

向作曲家 Say Hello！

個性：精明能幹
家鄉：德國奧格斯堡（Augsburg）
家庭：結婚兩次，一女一子
代表作：小提琴教本

*Leopold Mozart: Toy Symphony,
Ensemble Metamorphosis*

　　音樂神童莫札特之所以成為神童，他的爸爸扮演著相當重要的角色。

　　莫札特爸爸出生於書香門第，家中以書籍出版及裝訂（在那個時代，這是很重要的職業）為業。然而莫札特爸爸從小就喜歡演奏小提琴，而且對各種事物上至天文，下至地理抱持濃厚的興趣。這樣的孩子，家庭竟然期待他當一位神父？於是莫札特爸爸趕緊離開德國，逃到奧地利薩爾茲堡大學主修哲學，同時進行著他從小就愛做的事：唱歌、作曲、拉小提琴。由此他的名聲漸漸傳開來，學生紛紛找他學音樂，他也在歌劇院裡唱歌，忙得

不可開交，後來莫札特爸爸一輩子都住在薩爾茲堡，沒有回德國去。

最主要的原因是成家，他在薩爾茲堡遇見一位美麗的女子瑪麗亞，結婚之後，生了女兒安娜。瑪莉亞三十一歲時生完安娜，之後出生的嬰兒都早夭，所以小莫札特快出生時，瑪莉亞格外緊張（那一年她三十六歲了），心想這是最後一次機會讓安娜有一位小妹妹或小弟弟了。生產的過程十分艱辛，原本以為沒希望了，卻生出一個小弟弟，全家欣喜若狂，於是將他中間的名字命名為「神最愛的」（Amadeus）。安娜多了一個弟弟可以疼，莫札特爸爸更是喜出望外，因為他正好完成了人生另一個大願望：寫一本小提琴教學法，真是雙喜臨門。這本書問世之後，立即成為十八世紀最著名的小提琴教本，直到現在小提琴老師仍在使用，因為這可是全世界第一本小提琴教學教本呢！

安娜教小莫札特彈鋼琴，莫札特爸爸教小莫札特拉小提琴和作曲，因為時代久遠，目前只能找到極少數莫札特爸爸寫的曲子，其中一首是《玩具交響曲》，應該是莫札特爸爸剛搬到薩爾茲堡時寫的。只要音樂一開始，你就能想像他是一位多麼愛小孩的父親。

你能想像在一個沒有網路、萬事不便的時代，一位父親可以帶著兩個年幼的孩子飄洋過海到外國去演奏，一去就是兩年，期間小孩很容易生病，他都知道如何照顧，同時還要去找愛樂者來聽音樂會，難怪小莫札特最尊敬的人就是爸爸，爸爸給他無限的愛，讓他在音樂的道路上不畏艱難。

當你和爸爸在一起時，建議你們一起聆聽《玩具交響曲》，體會一下爸爸愛你的心情喔！

41 伯爵夫人的毛小孩 奔跑一分鐘

曲名：小狗圓舞曲（Waltz Minute）

作曲家：蕭邦（Frédéric Chopin, 1810-1849）

向作曲家 Say Hello！

個性：在溫暖的家庭中長大，是大家的 開心果

家鄉：波蘭華沙（Warsaw）

家庭：一生未婚

代表作：《波蘭舞曲》、《夜曲》、 《馬祖卡舞曲》等

Chopin: Waltz no.6 "Minute",
Vladimir Ashkenazy

　　波蘭鋼琴家蕭邦在二十歲時，就離鄉背井到法國巴黎發展，他當時已經是小有名氣的鋼琴曲作曲家。巴黎的姑娘或少婦，都希望能夠成為蕭邦的鋼琴學生。當時最有名的鋼琴商人就邀請蕭邦當代言人，從那時候起，每個人的家中客廳裡，幾乎都有一架鋼琴，無論是家裡有客人造訪，或夜晚全家人聚在一起時，都能一起欣賞鋼琴樂聲。現代仍然有這種聚會，我們稱之為「沙龍音樂會」。

　　有一次蕭邦接受一位波蘭來的伯爵夫人之邀共享晚餐，結果夫人的小狗在蕭邦旁邊跑來跑去，讓我們鋼琴家有了靈感，寫了一首氣氛愉快的圓舞曲，還取

了小名,叫做《小狗圓舞曲》。有趣的是,當演奏的人知道是《小狗圓舞曲》,都想要模仿小狗跑的速度,甚至有人一分鐘就彈完這首可愛的曲子(原本要三分鐘),所以《小狗圓舞曲》也叫做《一分鐘圓舞曲》。

不過,別忘了,所有的曲子開始時都要慢慢練,至於是否一分鐘就彈完,可不是最重要的喔!

42 鬧中取靜的天鵝

曲名：天鵝（Le Cygne），選自《動物狂歡節》
（Le Carnival des Animaux）
作曲家：聖桑斯（Camille Saint-Saëns, 1835-1921）

向作曲家 Say Hello！

個性：才華洋溢，對任何事感興趣
家鄉：法國巴黎（Paris）
家庭：結婚一次，兩子
代表作：第三號交響曲《管風琴》、
　　　　　《序奏與迴旋綺想曲》、
　　　　　《第二號鋼琴協奏曲》

Saint-Saëns: Le Cygne,
Gautier Capucon

　　十九世紀的巴黎塞納河左岸，誕生了聖桑斯（他的祖
先來自法國聖桑斯這個城鎮，所以姓氏就用出生地的名字
呢！）。聖桑斯一出生，他的父親就過世了，於是由母親
跟姑姑將他教育長大，他對鋼琴有著極大的興趣，好像沒
有什麼曲子難得倒他。而莫札特在音樂史裡是「天才音樂
家」的代名詞，在很小的年紀時，
就已經展露出與眾不同的音樂天
分。於是音樂界稱聖桑斯為「巴
黎的莫札特」。

但聖桑斯彈鋼琴的出
發點，是為了要
作曲，除了作
曲，他也會彈
莫札特說過最困難的

樂器：管風琴。聖桑斯是巴黎馬德蓮教堂十多年的專任管風琴師，那是一個薪水豐厚而且備受尊重的職業。除此之外，聖桑斯還花時間教學生，參加所有藝文活動，甚至寫劇本，涉獵考古學、天文學等，樣樣都來，忙得不可開交。而且不停的開音樂會，譜寫交響曲（三首）、歌劇（十二部）、鋼琴協奏曲（五首）、小提琴協奏曲（三首）、歌曲（一百多首）等。

　　為了鼓勵法國年輕音樂家發表作品，聖桑斯創立了法國音樂家協會，忙到忘了結婚，等到想起來時，已經有點太遲，雖然還是結了婚，生了兩個小孩，卻因為太太粗心，小孩在年幼時都夭折。於是聖桑斯決定獨自離開巴黎去周遊列國，最後以八十七歲高齡（還在演奏鋼琴音樂會）逝世於北非。身邊陪伴他的是忠心耿耿的僕人跟狗狗。

　　聖桑斯創作了這麼多樂曲，然而人們最記得的是他

寫給小朋友的《動物狂歡節》裡的〈天鵝〉樂章。也只有像聖桑斯這樣的天才，才能夠創作出這樣純潔又感人的音樂，一首不到三分鐘的樂曲，鋼琴的水波聲、大提琴高雅的旋律，是一首一聽就會愛上，而且腦海會有影像出現的神奇樂曲。這首曲了跟巴哈大提琴無伴奏第一號前奏曲同一個調，都是 G 大調，好像都在擁抱你一樣。

　　聖桑斯先生就是這樣的人吧！他以音樂來擁抱世界，請熱情感受吧！

43 使命必達、活力十足的費加洛

曲名：歌劇《塞爾維亞理髮師》序曲（Il Barbiere di
Siviglia）

作曲家：羅西尼（Gioacchino Rossini, 1792-1868）

向作曲家 Say Hello！

個性：熱愛莫札特的音樂，本人也像莫札特
　　　般才華洋溢

家鄉：義大利沛薩羅（Pesaro）

家庭：兩次婚姻，無子

代表作：歌劇《塞爾維亞理髮師》、
　　　　《灰姑娘》、宗教音樂《聖母悼歌》

Rossini: Overture to Il Barbiere di Siviglia,
Claudio Abbado,
The Chamber Orchestra of Europe

　　在以前的歐洲，理髮師還兼任著外科醫師的身分，因為他們都會動「刀」。而且負責男性理髮的師傅需要會修鬍子，因為鬍子每天都會長，所以男人們跟理髮師的關係非常親密，也只有理髮師可以很接近你的生活。

　　於是有一位叫做伯瑪學的劇作家就以理髮師寫了三部戲劇，第一部就是《塞爾維亞理髮師》，其中理髮師的名字叫費加洛，他可是一位不簡單的人物喔！無論什麼事情交代給他，他使命必達，是個性熱情的男子呢！在這部歌劇裡，他幫伯爵順利迎娶到心愛的女子，整齣劇就是費加洛表現張力的舞臺，

所以後來費加洛成為理髮師的代名詞。在小說《環遊世界八十天裡》，佛格先生在旅遊到香港時，他就說：「我要找我的費加洛啊！」意思就是，他要找一位理髮師好好的刮鬍子啊！

羅西尼寫這齣歌劇時，心情一定好得不得了，從序曲到歌劇裡的詠嘆調，都成為音樂家與愛樂者最喜歡的音樂，尤其是序曲，經常在音樂會裡單獨演奏。整首樂曲就像費加洛的個性一樣，有點急驚風，跑來跑去，時而微笑，時而驚險，既詼諧又有喜感。這首序曲也經常在電影配樂中出現，有一部青春勵志電影《挑戰》，故事描述一位喜歡騎單車的男孩，有一幕是他在參加比賽之前訓練自己時的場景，當時的配樂就這首序曲哦。

永遠活力四射，是羅西尼特有的風格。有趣的是，羅西尼有時會反覆使用序曲，只要氣氛對味，一首序曲會用

在兩齣不同，甚至更多的歌劇裡，是古典音樂史中常出現的「資源回收」。而這首著名的《塞爾維亞理髮師》序曲就曾經使用在其他歌劇中，只是不像這齣這麼有名。

　　你需要活力嗎？聽了這首序曲之後，保證你活力百倍！

44 男孩與女孩的第一次約會

曲名：邀舞（Aufforderung zum Tanz）

作曲家：韋伯（Carl Maria von Weber, 1786-1826）

向作曲家 Say Hello！

個性：浪漫得不得了

家鄉：德國呂貝克（Lübeck）

家庭：婚姻一次，三個小孩

代表作：《邀舞》、歌劇《魔彈射手》、
《精靈之王》

Weber-Berlioz: Afforderung zum Tanz,
Maxim Fedotov,
Russian Philharmonic

　　在很多小說裡，男女主角常常在舞會這種公開場合裡認識。以前，沒有網路，也不是每個人都有機會上學，如果不是鄰居或親戚，就只能靠這類特別安排的活動讓自己「曝光」來認識朋友。所以平時不但就要準備好，例如練習舞步和熟知禮節。

德國作曲家韋伯在寫他最著名的歌劇《魔彈射手》時，同時寫了浪漫的鋼琴曲華爾滋——《邀舞》，後來被韋伯的粉絲法國作曲家白遼士改編成管弦樂，最後更成為一支優美的芭蕾舞呢！

音樂一開始是大提琴獨奏，模仿男孩邀請女孩跳一支舞，但女孩沒有馬上答應，兩人討論了一會兒，達成共識後，華爾滋才開始。舞蹈中高潮迭起，兩人在共舞中表達了很多的情意，然而天下沒有不散的筵席，再如何熱情的舞蹈也有結束的時刻，於是音樂又回到一開始的大提琴獨奏，男孩牽起女孩的手，帶到她原來坐的位子，兩人有禮的互相道謝，然後結束。

這真是有禮貌的一首樂曲。聽音樂會時，這首曲子常常一到華爾滋結束，就會有人拍手，完全沒想到舞蹈結束後也要彼此致意呢！

　　所以有看這本書的朋友，就絕對不會拍錯手喔。從中你也可以知道，「邀請」要有始有終。這首曲子是韋伯獻給心愛的妻子的，飽含豐富的感情在裡面呢！

45 迪士尼動畫都愛用的樂曲

曲名：第二號鋼琴協奏曲（Piano Concerto no.2 mov.2）

作曲家：蕭斯塔科維奇（Dmitri Shostakovich, 1906-1975）

向作曲家Say Hello！

個性：負責任、熱愛孩子

家鄉：俄羅斯聖彼得堡（St Petersburg）

家庭：婚姻三次，二子

代表作：《第五號交響曲》、
《第二號鋼琴協奏曲》、
《爵士組曲》

Shostakovich: Piano Concerto no.2 mov.2, Andante

　　他雖然是二十世紀初蘇聯時代出生的作曲家，但他的音樂充滿奇幻元素，連迪士尼的動畫片都曾使用。這位作曲家的名字是蕭斯塔科維奇，以下我們稱為他為小米（Mytia），這是他媽媽叫的小名。

　　小米一開始是以鋼琴家的身分，代表蘇聯出現在第一屆蕭邦鋼琴大賽，因為他彈奏方式太特別，得了「特別獎」。有一位評審過來跟這位二十一歲的鋼琴家說：「你不是在寫第一號交響曲嗎？我們都很期待呢！」

　　小米的父親是工程師，母親是鋼琴家。母親發覺兒子對音樂有著極為明顯的天分，三歲時就常常會躲在門後聽媽媽彈鋼琴，在積極的教育之下，

可以預見到他無限量的前途。沒想到父親在小米十六歲時過世，身為唯一的兒子（小米有一位姊姊跟妹妹），儼然成為一家之主，所以平常在音樂院上半天課，其他時間在電影院裡當配樂鋼琴師打工。

直到音樂院院長發現小米的狀況，捨不得這位天才為五斗米折腰，所以給他申請特別的獎學金，讓他不用這麼辛苦。然而天才總是會利用機會使自己成長，為電影即興配樂的訓練，讓小米的音樂充滿了豐富的畫面感，人的喜怒哀樂、背景的變化，他都能以音樂來詮釋，對小米之後的創作有很大的影響。

小米成家後也有兩個心愛的孩子，其中兒子是鋼琴家兼指揮，女兒是語言學家。小米好愛他的小孩，生日一定會送禮物，知道兒子努力想繼承爸爸的衣缽，於是他在兒子十九歲生日時送他一首鋼琴協奏曲：《第二號鋼琴協奏

曲》，就是這首曲子被迪士尼使用在動畫電影《幻想曲》裡。

　　這首協奏曲有三個樂章，第一樂章像是一首進行曲，精神抖擻，而最美的就是第二樂章，也就是我一定要你們先聆聽的，裡面有著一位父親對兒子的溫柔情感與期待。想想，有什麼比這個更棒的生日禮物，一首以永恆音符打造的樂曲！

　　所以，請不要害怕二十世紀的音樂，這份生日禮物是1957 年送的，還不到一百歲呢！而小米的兒子目前還在努力的為父親在全世界發表作品，小米在天堂，一定很高興喔！

46 潔癖的鱒魚

曲名：鱒魚五重奏（Piano Quintet《Die Forelle》）
作曲家：舒伯特（Franz Schubert, 1797-1828）

向作曲家 Say Hello！

個性：熱愛朋友，被暱稱為「小香菇」
家鄉：奧地利維也納（Vienna）
家庭：一生未婚
代表作：《歌曲野玫瑰》、《菩提樹》、
　　　　　第八號交響曲《未完成》

1) Schubert: Die Forelle Piano Quintet mov.4,
　Rachlin/Maisky/Imai/Ursuleasa/
　Watton

2) Schubert: Die Forelle,
　Dietrich Fischer-Dieskau

　　鱒魚是一種只能活在清澈河水中的魚類，可說是一種有潔癖的魚。

　　歌曲大王舒伯特寫了一首歌曲：《鱒魚》，其實是一首警惕年輕人要學乖，不要被混濁的誘惑而變壞。這首歌曲旋律輕快，鋼琴部分像流水一樣，而聲樂就在描述這隻鱒魚原本游得像飛箭一樣快，但狡猾的漁夫用魚竿將水弄混濁了，可憐的鱒魚看不清前方就上鉤了。

　　這首歌曲很容易朗朗上口，有一次舒伯特到維也納郊外度假，心情特別好，在招待他度假的主人鼓勵之

下，就在這次的旅途中將鱒魚歌曲的旋律擴大寫成一首鋼琴弦樂的五重奏，有五個樂章，其中第四樂章就是原曲《鱒魚》的旋律與變奏曲。相信這個樂章聽完，你一輩子都會記得這個純潔美味的旋律。

　　還有，請記住，是鱒魚五重奏（鋼琴、第一小提琴、中提琴、大提琴與低音大提琴），不是鱒魚五吃喔！

47 意猶未盡的歡愉動感

曲名：第一號交響曲「古典」（Symphony no.1
Classical）

作曲家：普羅高菲夫（Sergei Prokofiev, 1891-1953）

向作曲家 Say Hello！

個性：太天才了，很難跟得上他在想什麼

家鄉：俄羅斯頌特系夫卡（Sontsivka）

家庭：婚姻兩次，二子

代表作：《第一號交響曲》、《芭蕾舞羅密歐
與茱麗葉》、《第一號小提琴協奏曲》

Prokofiev: Symphony no.1
Thomas Søndergård,
Danmarks Radio SymfoniOrkestret

　　身為獨生子的俄羅斯作曲家普羅高菲夫，從小就抓住所有可以表現創意的機會。無論是家族友人生日或節日，他會寫歌劇，用木偶表演；他會隨身帶著西洋棋，遇見高手隨時挑戰，這個嗜好一直陪伴他到人生最後。然而，這一切的創作都是為了作曲。他在音樂院時，老師就看出他不凡的天分，一開始就有很明顯的個人風格。

　　普羅高菲夫學生時期的作品喜歡用不和諧音，旋律也會不合理轉調，好像在開玩笑。老師們都稱他為「淘氣的天才」，因為太聰明又讓人難以預料，連畢業考也不依照規定彈奏古典樂曲，只彈自己寫的鋼琴協奏曲，結果技驚四座，震撼全場。

　　父親過世之後，家中經濟雖然受到衝擊，但母親為了天才兒子，還是籌錢讓他去倫敦、巴黎見見世面。畢業之後，他坐上火車，穿過西伯利亞，遠到日本橫濱去開音樂會，之後去紐約，在世代動盪不安的時候，他有這樣的勇氣與經驗是當時少有的。

　　更重要的是，這樣的天才在旅行的時候，他注意到的事情是全方位的。在巴黎，他熟識畫家畢卡索，他的音樂也影響到畫家的作品，這時普羅高菲夫都還不到三十歲呢！讓人想到在十八世紀的莫札特，不同的是，莫札特身邊有父親照顧，而普羅高菲夫只有一個人，要隨時為自己的下一步做決定。當時的蘇聯正發生政變，而普羅高菲夫腦海中只想著該寫什麼樣的樂曲來為時代作見證。

　　面對動盪的時局，普羅高菲夫也許對古典時期莫札特那種中規中矩的無憂氣氛有所嚮往，於是在二十六歲時

完成了《第一號交響曲》，一首他希望回到古典時代剛開始「純」音樂的時代——清楚的架構，精簡的樂章，不到十五分鐘，四個樂章的交響曲——在歡愉卻暗藏神祕氣息的演奏中，一氣呵成的結束。尤其是最後一個樂章是很多芭蕾舞表演結束時，所有舞者會出來謝幕時使用的音樂，因為聽起來很興奮，充滿現代動感，給人永遠都是意猶未盡的感覺。普羅高菲夫寫完這首曲子後，俄羅斯的政局果然邁向另一個里程碑，而世界也跟著改變，那年恰好是1917 年。好一個淘氣天才作曲家！

48 最有朝氣活力的交響曲

曲名：第四號交響曲「義大利」第一樂章（Symphony no.4 Italian mov.1）

作曲家：菲力克斯‧孟德爾頌（Felix Mendelssohn, 1809-1847）

向作曲家 Say Hello！

個性：對人熱情有禮

家鄉：德國漢堡（Hamburg）

家庭：婚姻一次，五個小孩

代表作：《仲夏夜之夢》配樂、《e 小調小提琴協奏曲》、鋼琴曲集《無言歌》

Mendelssohn: Symphony no.4,
Kurt Masur,
Leipzig Gewandhaus Orchestra

　　孟德爾頌出生在一個富裕的家庭，父親是銀行家，對他的教育十分重視，當知道兒子對音樂有極高的天分時，還詢問了大文豪歌德的意見，到底這樣的小孩要如何栽培，才會成為獨立的音樂家？歌德先生毫不猶豫的說：「送他去義大利旅行吧！」

　　在孟德爾頌的時代都認為，到不同氣候的地方旅行，可以讓一個人培養更完美的個性和更有深度的文化涵養。雖然孟德爾頌小時候曾和父親去過法國，但一個人出國旅行倒是第一次，加上義大利跟德國的氣候與文化截然不同（其實氣候決定了文化呢！），因此他父親便派了僕人跟他一起周遊列國，一路走過英國、蘇格蘭、威爾斯和義大利，這段旅程長達兩年之久，也開展了他的眼界。旅途中，縱使有一些不順，他還是寫信感激父母親，感謝他們給他這樣的機會看世界。

　　像孟德爾頌這樣的音樂天才，即使看到一片樹葉掉下來，都可以寫出一首鋼琴曲，更何況是實地來到這些民族風情對比強烈的地方度過四季，他不但寫交響曲、管絃樂曲，還畫了很多水彩與素描呢！

　　孟德爾頌在出國遊歷時，便創作了義大利交響曲，

樂曲從第一個音符開始，就充滿了欣喜若狂、興奮熱情的氣氛，第一樂章聽起來就像在描述水都威尼斯，從德國內陸國轉換到這一個夢幻的城市，就像興奮的旅人，一看到聖馬可廣場就目瞪口呆、心跳加速的發出讚嘆、路上絡繹不絕的各方人士、迷人的小巷道和運河，簡直令人目不暇給……可說是音樂史上最有朝氣活力的交響曲呢！

　　你呢？第一次自己旅行去了哪兒呢？有什麼樣的感覺呢？

49 古老的英雄傳說

曲名：歌劇《威廉 · 泰爾》序曲（Overture to William Tell）
作曲家：羅西尼（Gioacchino Rossini, 1792-1868）

向作曲家 Say Hello！

個性：熱愛莫札特的音樂，本人也像莫札特
　　　　般才華洋溢
家鄉：義大利沛薩羅（Pesaro）
家庭：兩次婚姻，無子
代表作：歌劇《塞爾維亞理髮師》、《灰姑娘》、
　　　　　宗教音樂《聖母悼歌》

Rossini: Overture to William Tell,
Leonard Bernstein
New York Philharmonic Orchestra

　　羅西尼生於一個音樂家族，父親是軍樂隊裡的法國號演奏家，母親也是音樂家，因此羅西尼從小就學聲樂、大提琴、鋼琴跟作曲。他最心儀的是作曲，最敬佩的作曲家是莫札特。

　　羅西尼士是音樂史上最富有的作曲家，他一共完成了三十四部歌劇，這些歌劇在義大利讓所有歌劇院場場爆滿，他的最後一部歌劇就是《威廉・泰爾》。那年，羅西尼才三十七歲呢！

　　威廉・泰爾是瑞士十四世紀傳說中的英雄，也被稱為「神射手」。當時瑞士被奧匈帝國統治，每個瑞士人即便只看到奧匈帝國派來的統治者的「帽子」都要敬禮！然而，威廉・泰爾拒絕向帽子敬禮，於是他被懲罰必須射中威廉・泰爾兒子頭上的蘋果，才能被釋放。神射手如他，通過了這項考驗。後來他領導瑞士人民革命，取得民族的獨立權力。

　　這齣歌劇在開始演出前的序曲（管弦樂曲），一開始是溫和的大提琴合奏，中間是田園牧歌般的和諧樂曲，後來就是以小號模仿號角的聲音，而最後醞釀出精采的進行曲，這首曲子充滿著愉悅樂觀的氣氛，是羅西尼最受世人喜愛的曲子，即使這齣歌劇後來很少演出，序曲卻一直流傳下來，為許多電影、廣播電台、廣告使用。

　　這是一首在早晨起床睡眼惺忪時，一聽馬上就精神抖

撒的樂曲，令人不禁隨之起舞，需要振奮精神時，它絕不
會讓你失望。

50 環遊世界的海軍軍官作曲家

曲名：交響詩《天方夜譚》（Scheherazade）

作曲家：林姆斯基 - 高沙可夫

（Nicolai Rimsky-Korsakov, 1844-1908）

向作曲家 Say Hello！

個性：可以忍受在海上的寂寞

家鄉：俄羅斯諾福果諾德（Novgorod）

家庭：婚姻一次，七個小孩

代表作：《大黃蜂的飛行》、《西班牙奇想曲》

Rimsky-Korsakov: Scheherazade mov.2,
Dmitri Jurowski,
Moscow City Symphony

　　俄羅斯作曲家林姆斯基 - 高沙可夫（以下簡稱林高先生），哥哥是海軍軍官，年紀比他大很多歲。他從小最喜歡聽哥哥說海上的冒險故事，自己也超愛看書，在閱讀的世界裡周遊列國，想像在不同文化中認識各種人事物。同時他非常認真彈鋼琴，十歲開始決定集中心力學作曲。但

實在太崇拜哥哥了，希望像哥哥一樣當軍官，於是十二歲就考進海軍學校，二十歲畢業。那時要成為真正的海軍，必須在船上環遊世界一年，當成畢業典禮的巡禮，所以林高先生應該是有史以來成為全職作曲家以前，就曾經環遊世界的音樂家呢！那時是 1865 年。（法國作家維納（Jules Verne）寫的《環遊世界八十天》還是在 1873 才出版的呢！）

那年在海上，沒有鋼琴，林高先生第一次體會到，沒有音樂的生活對他來說是如此的痛苦，但他完成了另一個願望：探索世界。他體會了世界各地不同的氣候，聽到不同語言、音樂，看到各個人種與風景。對一個小時候就飽讀詩書的男孩，環遊世界就像——印證他腦海裡兒時夢想的畫面，當他回到陸地時，也算履行了海軍的任務，於是脫下軍服，成為全職作曲家。他全身的細胞都在吶喊世界

的聲音，他將他乘坐的船想像成《一千零一夜》的魔毯，寫下了全世界最著名的旅行音樂：《一千零一夜》。

這部作品有四個樂章，林高先生希望演奏的音樂家跟聆聽的愛樂者，可以藉由親身旅行來體會他想要表達的內涵，所以他並沒有特別在標題上注明是什麼故事。不過，你將會在樂曲中，一直聽到小提琴獨奏的音樂，代表那位美麗的雪賀拉薩德公主溫柔的說著迷人的故事。

林高先生的音樂裡所含的強烈的世界「色彩」，深深的影響到後世的作曲家，連歐洲的作曲家都跑來俄羅斯跟他學習呢！

而我們，就好好來聆聽這位海上音樂家，以音樂來說探險故事喔！

國家圖書館出版品預行編目資料

晚安，布拉姆斯：給你的古典音樂入門 / Zoe佐依子
　　著. -- 初版. -- 臺北市：幼獅，2019.02
　　面；　公分. --（故事館；63）

　ISBN 978-986-449-135-3(平裝)
　1.音樂家 2.音樂欣賞 3.通俗作品

910.99　　　　　　　　　　　　　　107019556

故事館063

晚安，布拉姆斯──給你的古典音樂入門

作　　　者＝Zoe佐依子
出 版 者＝幼獅文化事業股份有限公司
發 行 人＝李鍾桂
總 經 理＝王華金
總 編 輯＝林碧琪
主　　編＝林泊瑜
編　　輯＝黃淨閔
美術編輯＝李祥銘
總 公 司＝10045臺北市重慶南路1段66-1號3樓
電　　話＝(02)2311-2832
傳　　真＝(02)2311-5368
郵政劃撥＝00033368

印　　刷＝祥新印刷股份有限公司　　　幼獅樂讀網
定　　價＝280元　　　　　　　　　　http://www.youth.com.tw
港　　幣＝93元　　　　　　　　　　 e-mail:customer@youth.com.tw
初　　版＝2019.02　　　　　　　　　幼獅購物網
書　　號＝991046　　　　　　　　　 http://shopping.youth.com.tw/